百 花 百 扇

Hundreds of Flowers
and Palace Fans
Line Drawing Techniques and
Appreciation

花卉白描
技法与赏析

· 杨佩璇 绘

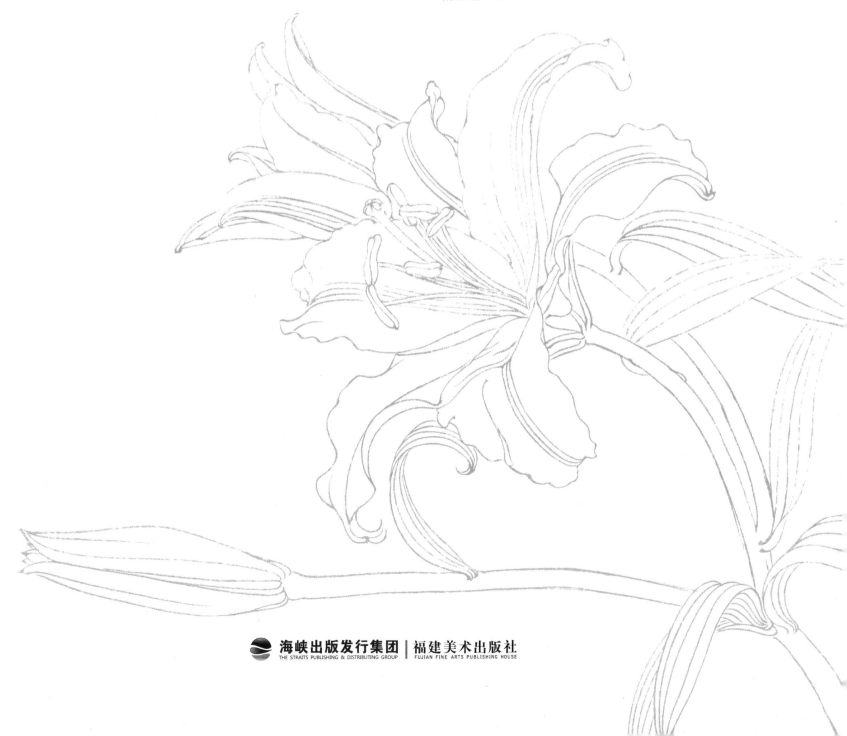

海峡出版发行集团 | 福建美术出版社
THE STRAITS PUBLISHING & DISTRIBUTING GROUP | FUJIAN FINE ARTS PUBLISHING HOUSE

杨佩璇

广东饶平人，1991 年毕业于广州美术学院。中国
美术家协会会员，广东省美术家协会会员。出版有画
册《当代工笔画唯美新势力·杨佩璇工笔人物画精品集》
《中国当代名家绘画经典系列·杨佩璇》《杨佩璇工
笔花卉精品集》等。

概　述 |

《百花百扇——花卉白描技法与赏析》是与《百花百扇——花卉工笔重彩技法与赏析》一书配套出版的工笔重彩作品白描本。在这批重彩工笔花卉的白描稿中择一百一十六幅，按花的种类编辑成册，附上白描创作技巧与感悟，希望于读者有所助益。

相对于重彩而言，白描可谓素装，但"素以为绚兮"，虽没了色彩的粉饰，却依然能让人体味春花浪漫的气息，让人嗅到满院蔷薇的芬芳，让人看到"有情芍药"那含春的泪，听到那"莺对语""蝶交飞"的声响……只凭那一根根墨色的细线，便可描述世间万物，绘尽春华秋实。

白描画作的优与劣，其一在构图，其二在线的质量，其三是形式感。比较特别的构图会给人眼前一亮的新颖感；形式感强的横竖、疏密、大小、深浅、曲直对比的构图，以及几何切割、组合画面的元素的统一走势等也都会增强视觉的冲击力；但线条却是白描画中最有灵魂、最活跃、最富有情感、最体现画家功底、决定画面质量的关键：线条可纤细却必须挺拔有力；线条可深可浅、可粗可细、可松可紧、可缓可急，却必须和谐统一。灵动而多变、有感情、有灵魂的线条自然会让观者赏心悦目。

白描是纯线性的，而线是艺术语言中最富有感情的：它既可温柔似水，如春蚕吐丝般流动绵长；也可粗犷豪迈，如金石般铿锵遒劲。线既能给人静谧感，也能给人跳跃感，既可欢愉也可悲凄，既可怒发冲冠也可平静如水，既繁杂也单纯……故白描能传达某种情绪、某种画家想传达的情绪，这便也就是画家心迹的流露了。

白描最是强调节奏：一条线条可以通过按、提、转、折产生轻重虚实、抑扬顿挫的笔法节奏；也可通过线（特别是曲折的线）的排列产生节奏：譬如密集之线，必定纷繁复杂，但只要将线略为归纳、有意有序排之：或三五条一组，或六七条一排，或长或短，只要遵循"疏——密——疏——密"之节奏关系反复有序排叠，便会产生一种奇特的形式美感，使单调的行列富于变化。

百合白描

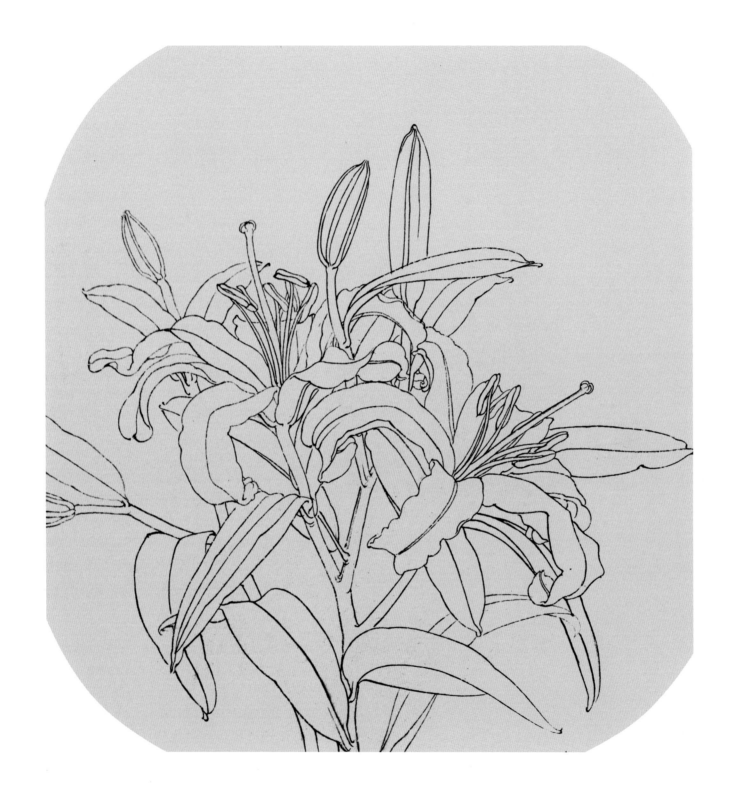

白描画线当如任伯年的钉头鼠尾：抑扬顿挫，转折按提，既豪放又夸张；也当如顾恺之的逸易绵长，紧劲电疾，既轻盈又优雅。美的线条既蕴含着对象的形态与内涵，又传达着能引发共鸣的情感，传达着画家对美的见解，传达着哲学与思想。

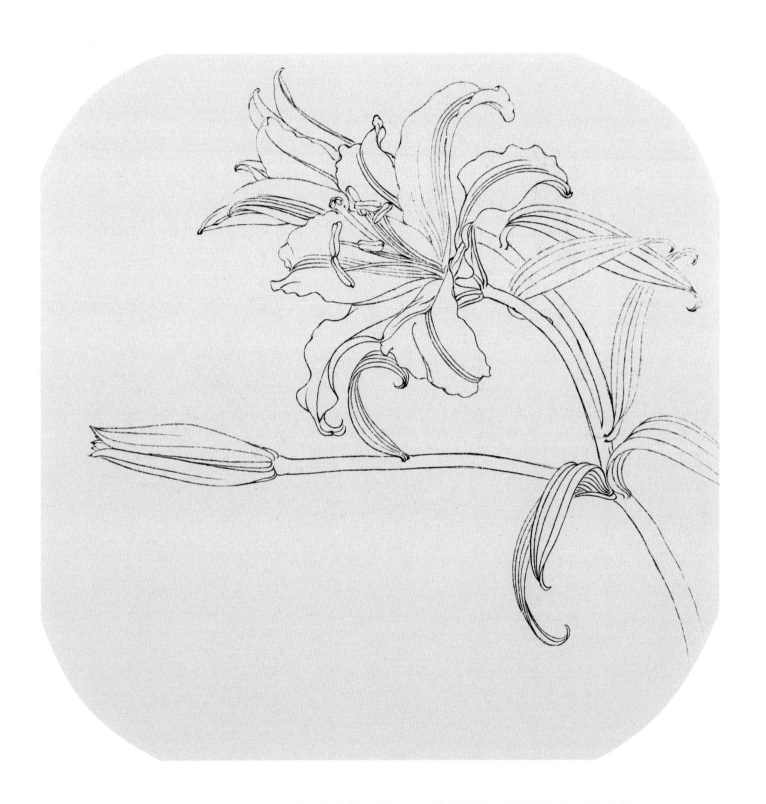

　　中国画之美离不开线，线之美有十八描。由线组合的画面，不外也是遵循那形式美的法则：对比与和谐、变化与统一、节奏与韵律。古人云：密不透风、疏可跑马。线条只要聚散得体，自然会形成对比与变化，只要有粗有细、有长有短、有轻有重、有曲有直，变化自然丰富，对比自然存在。不妨在符合造型的基础上大胆增减线条的密度，使密者更密集、疏者更疏朗；又可让线排列有序，强调节奏之余增加韵律之美。虽是单一唯线的黑白画面，但只要富有形式之美感便会给画面增添色彩。

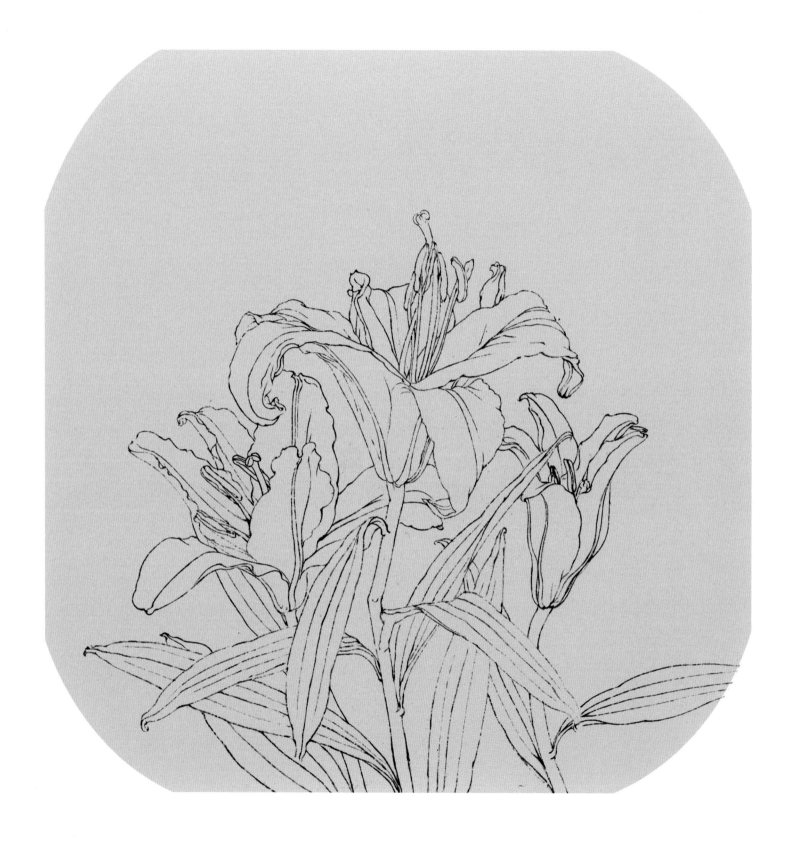

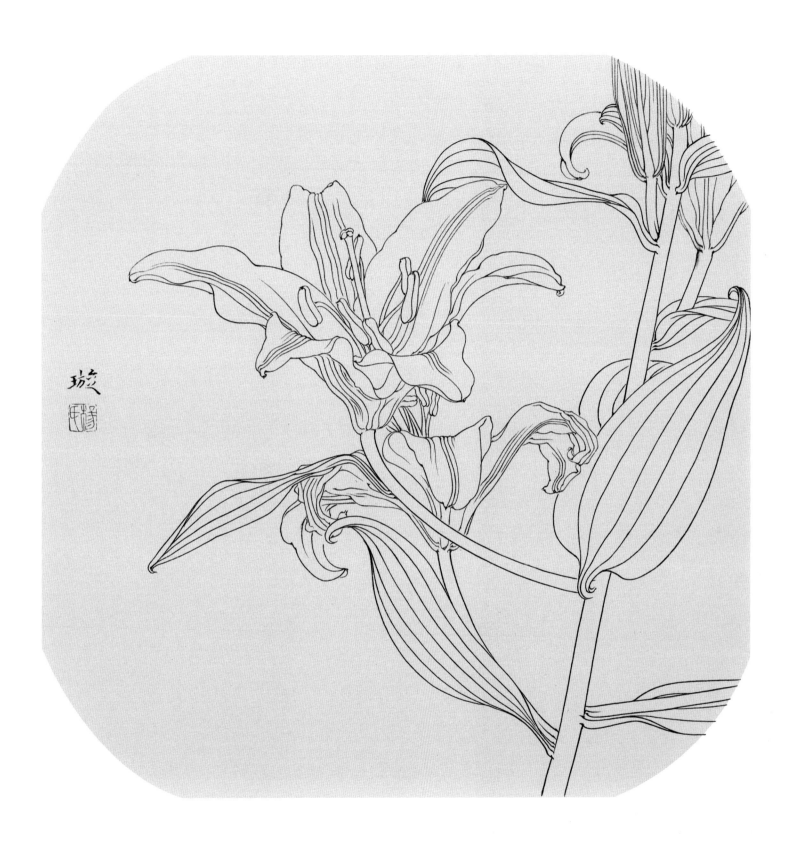

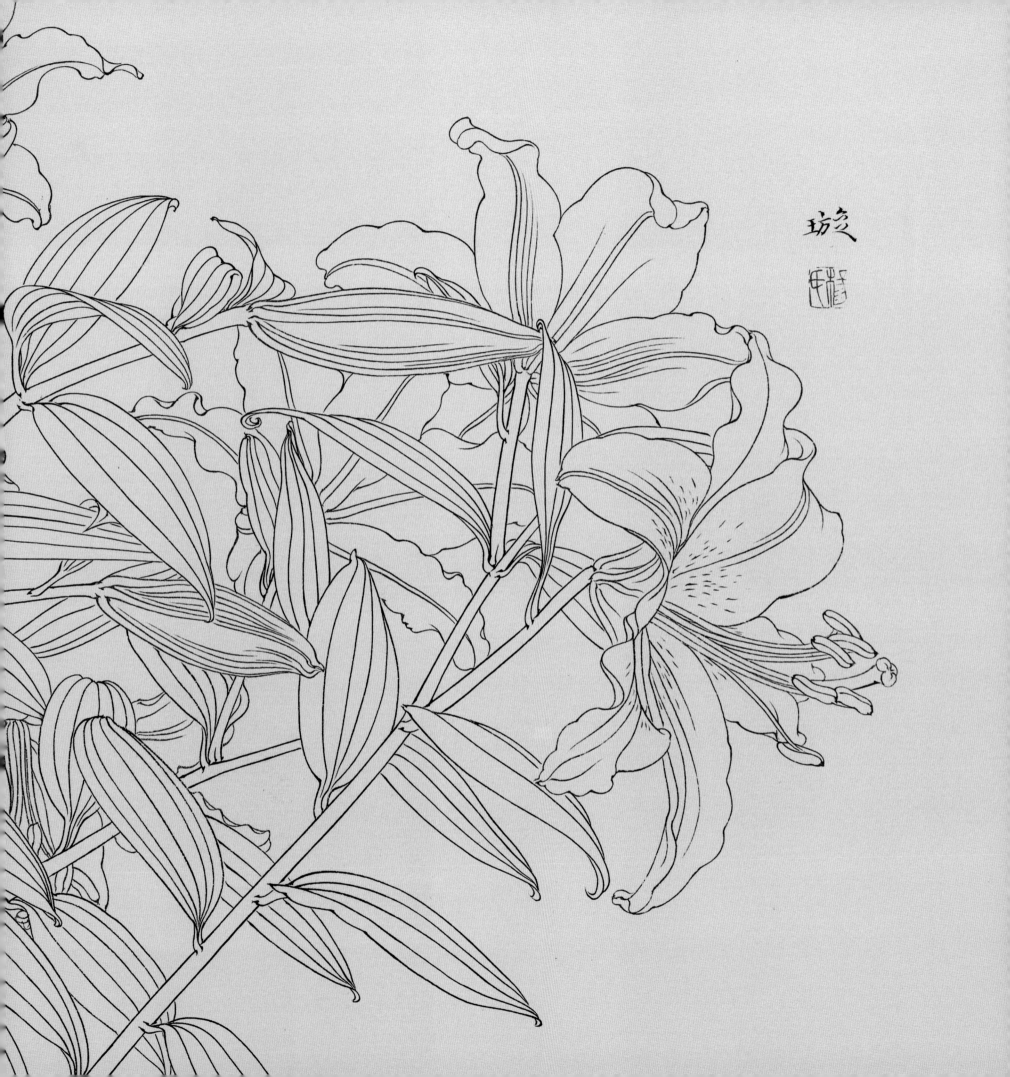

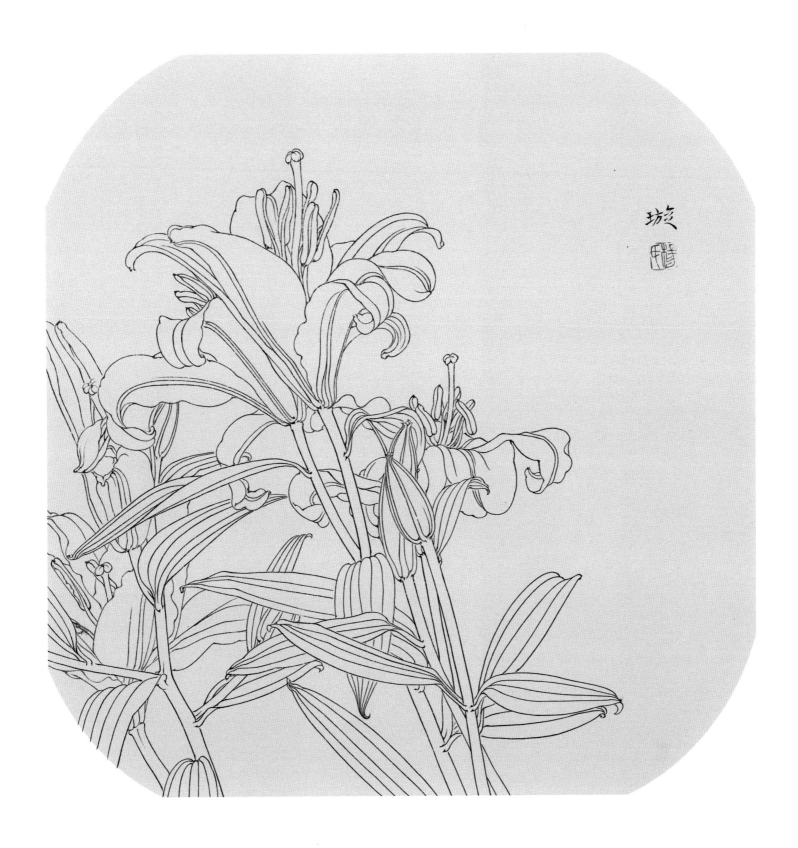

茶花白描

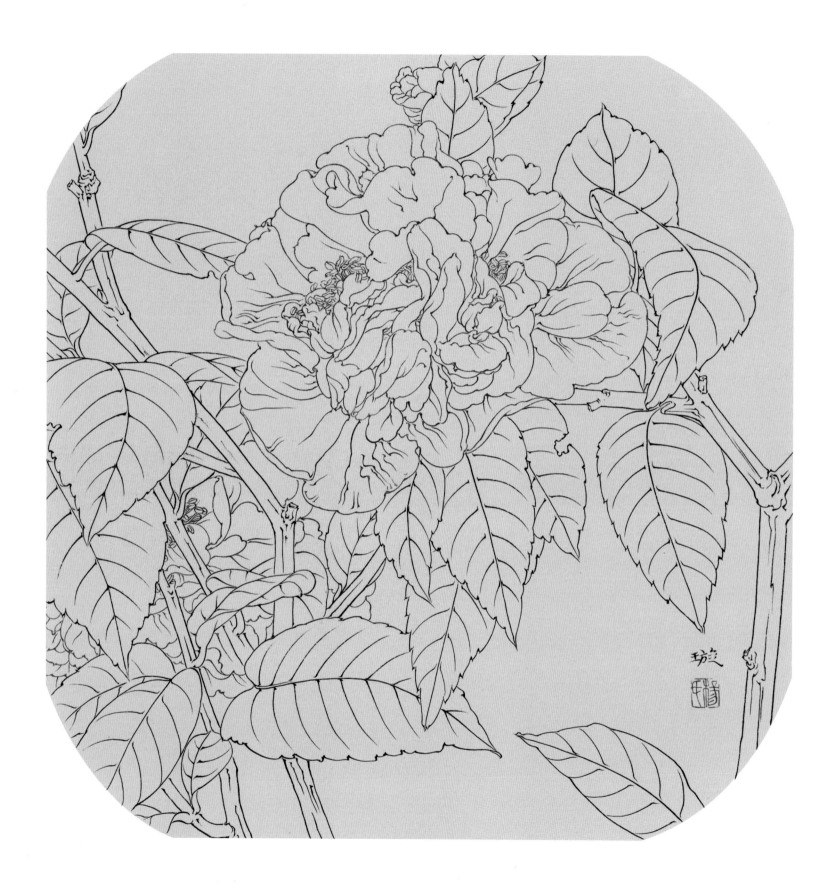

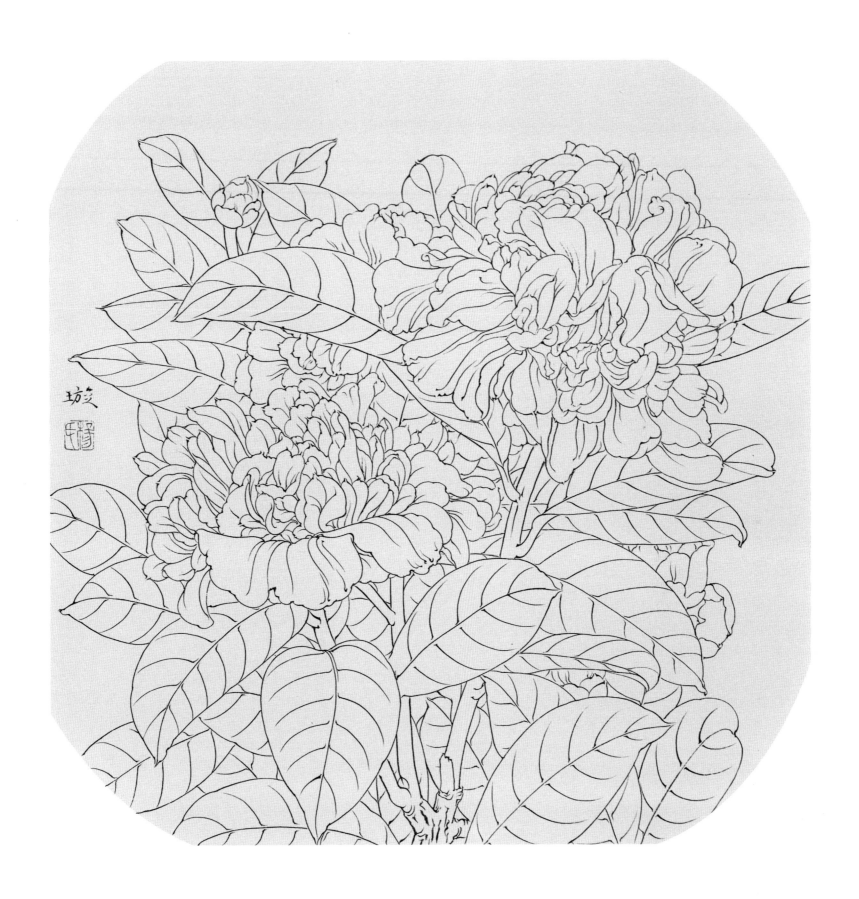

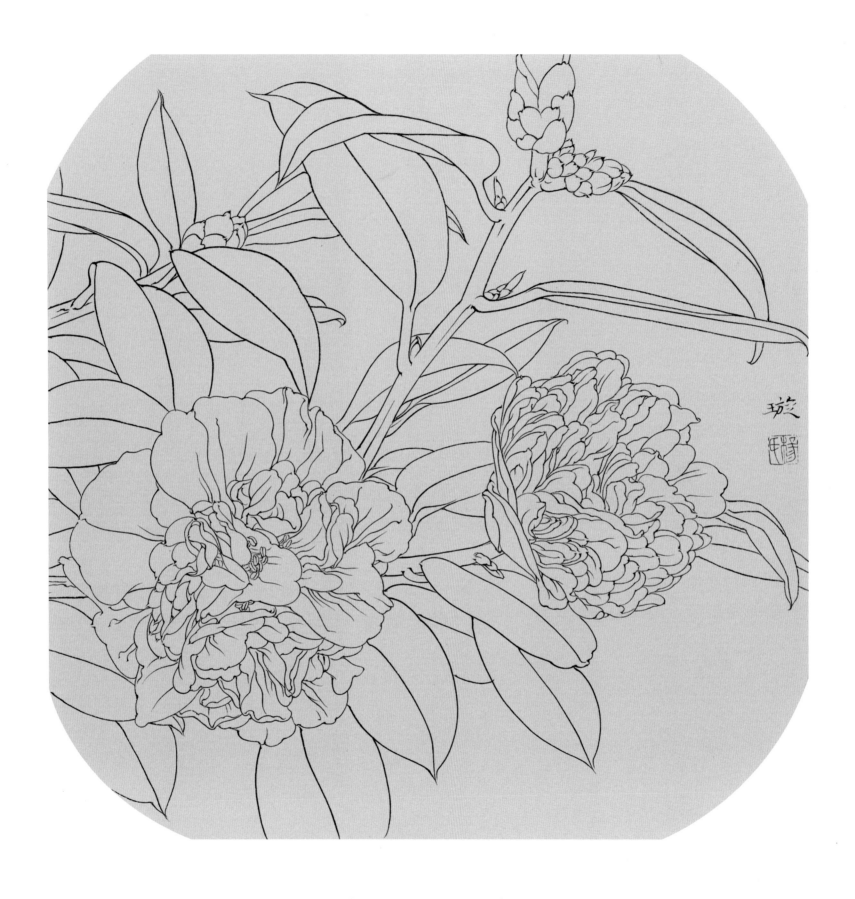

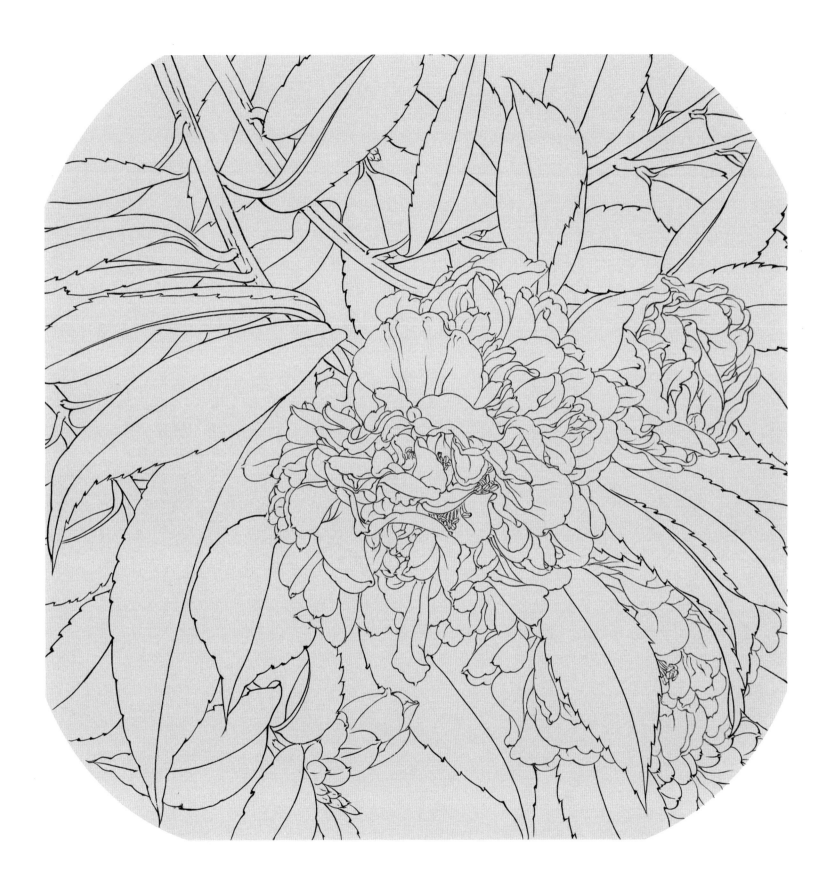

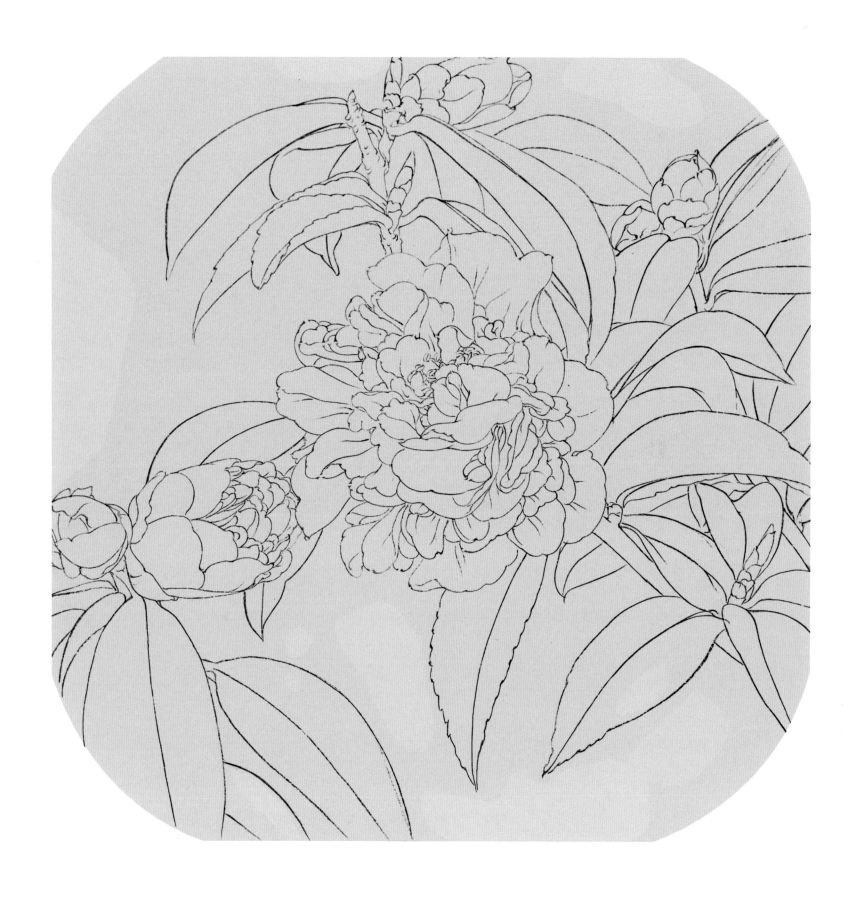

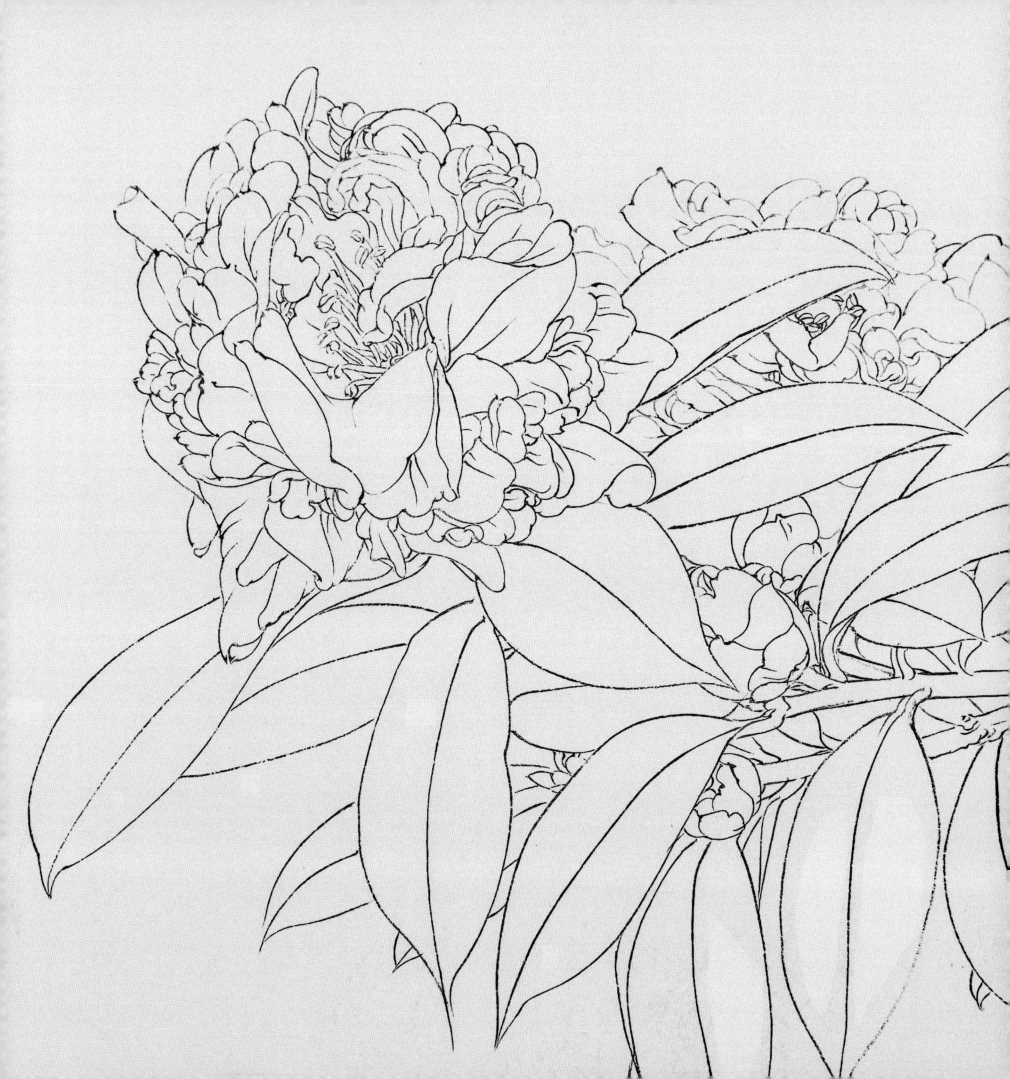

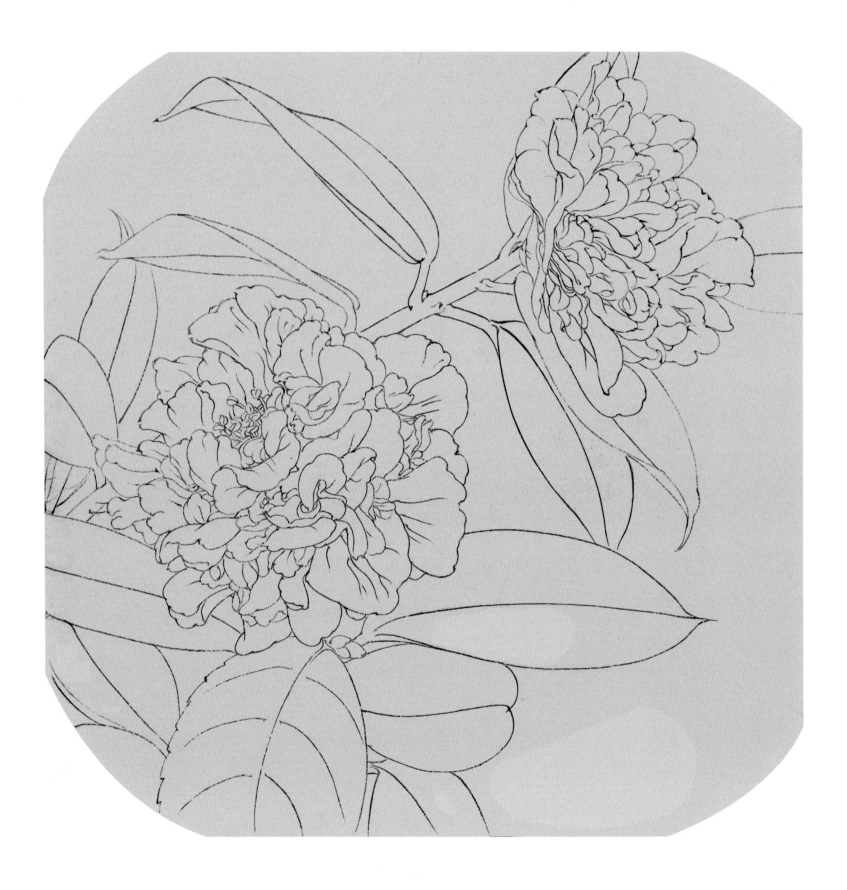

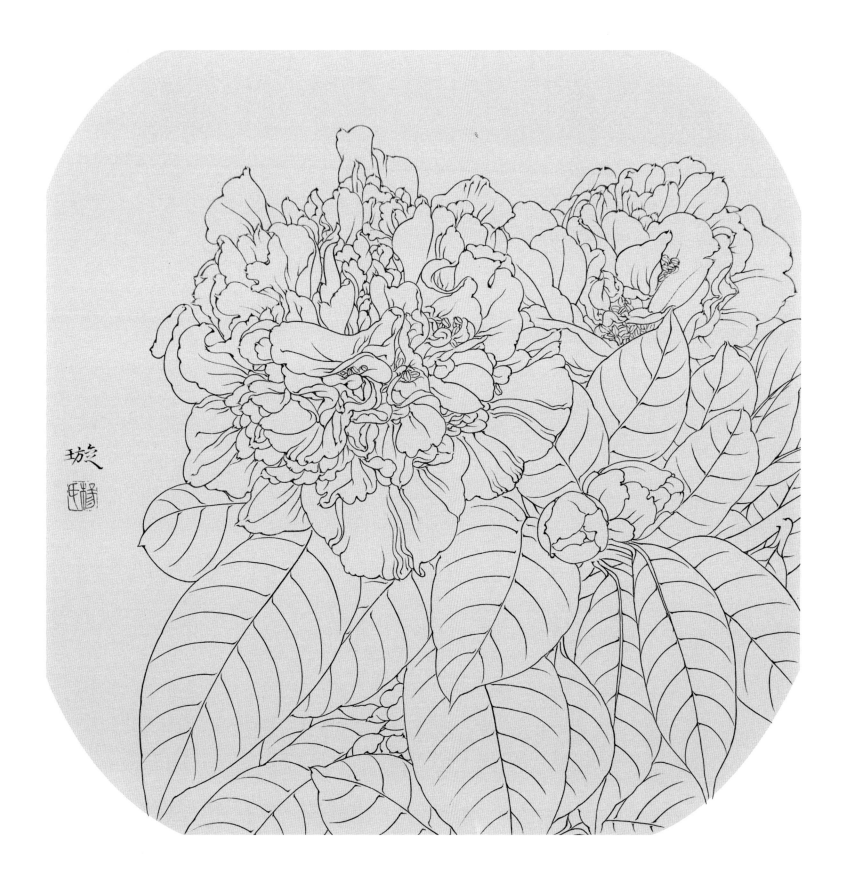

豆蔻白描

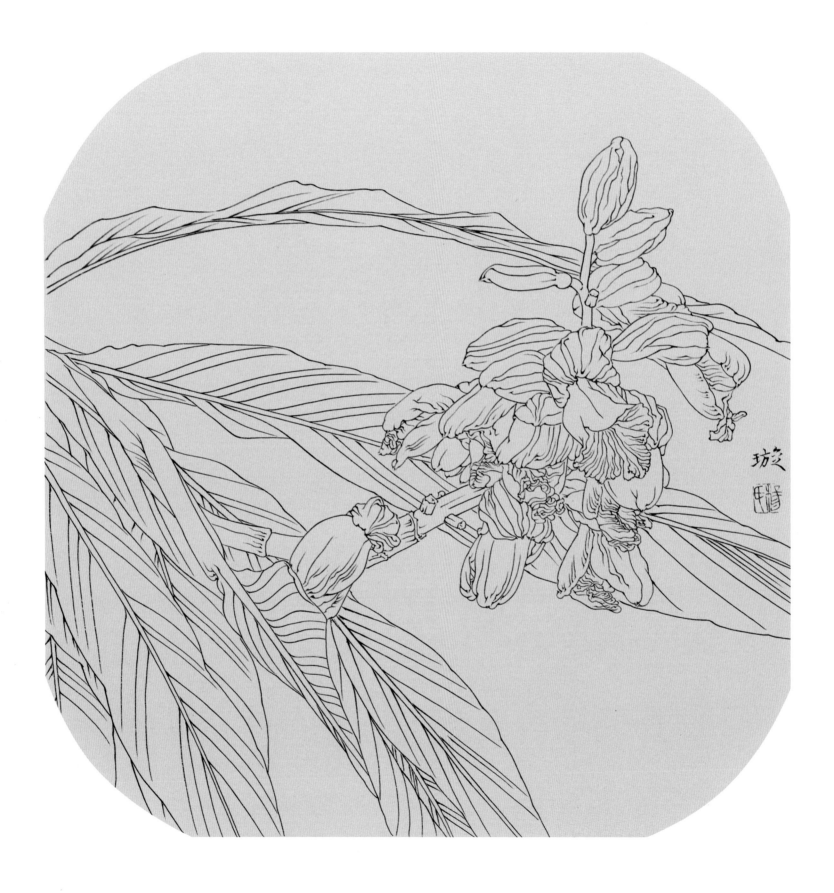

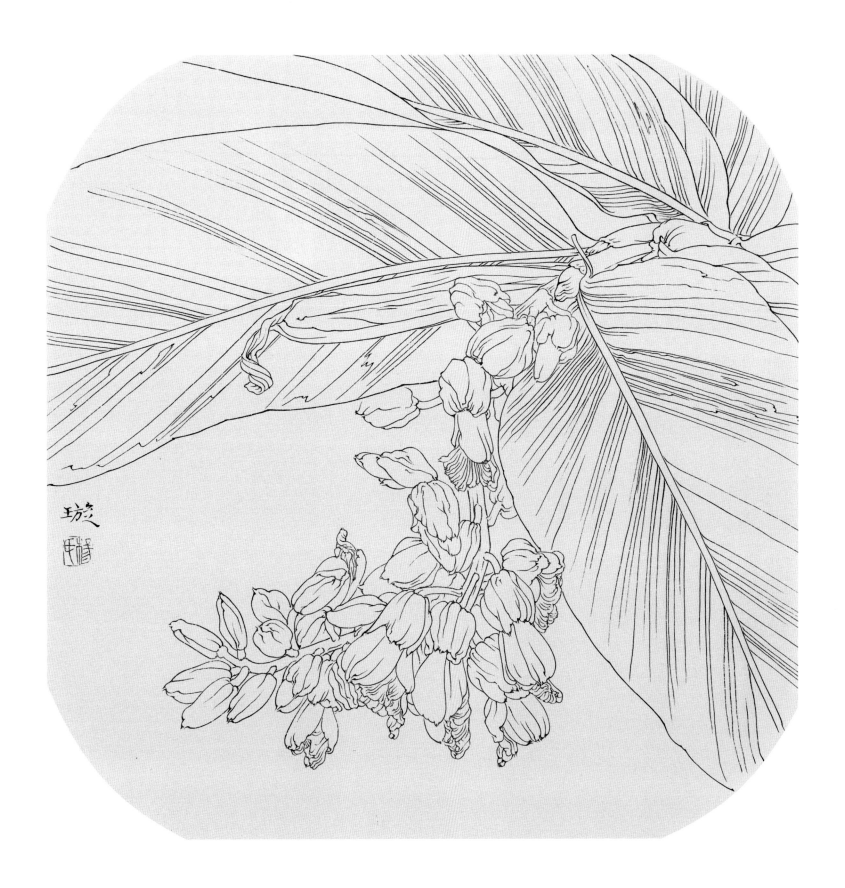

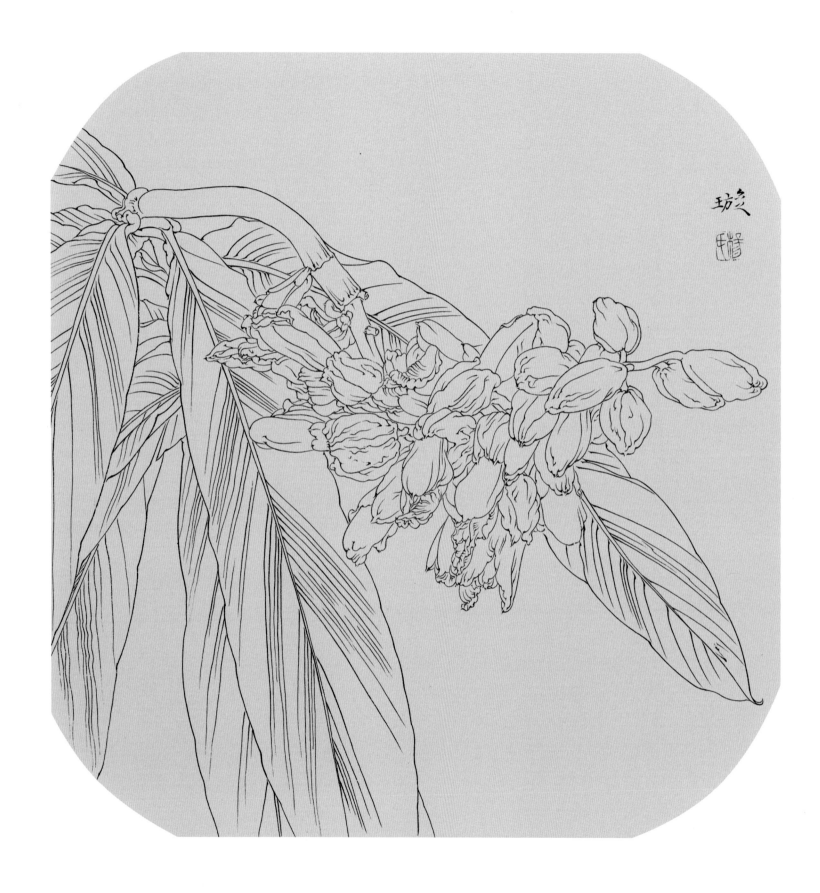

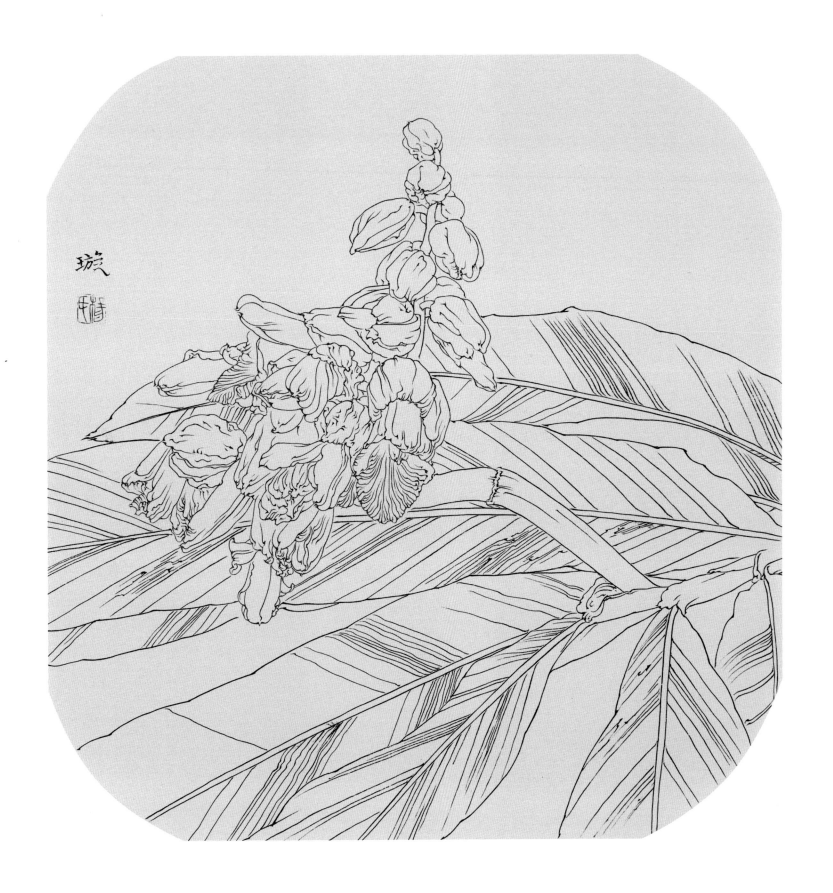

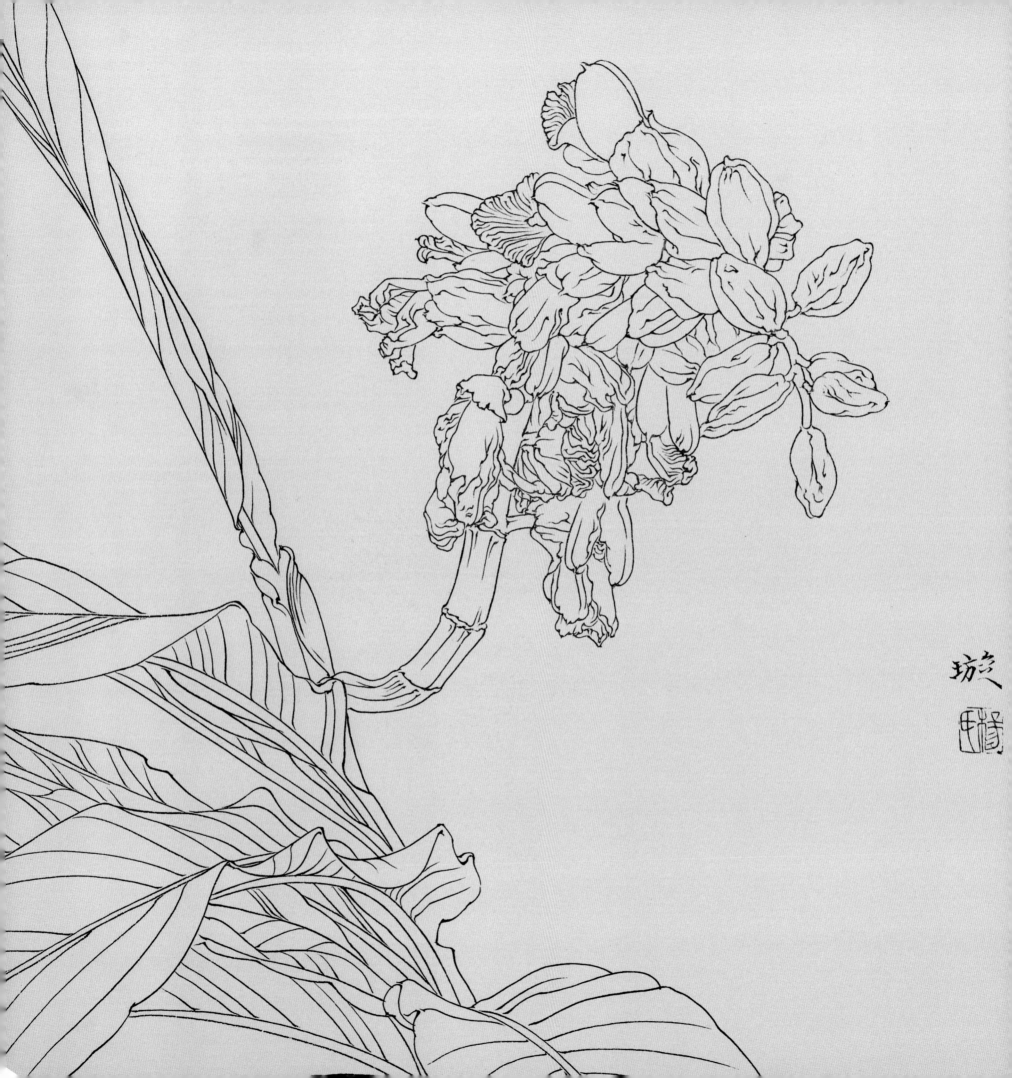

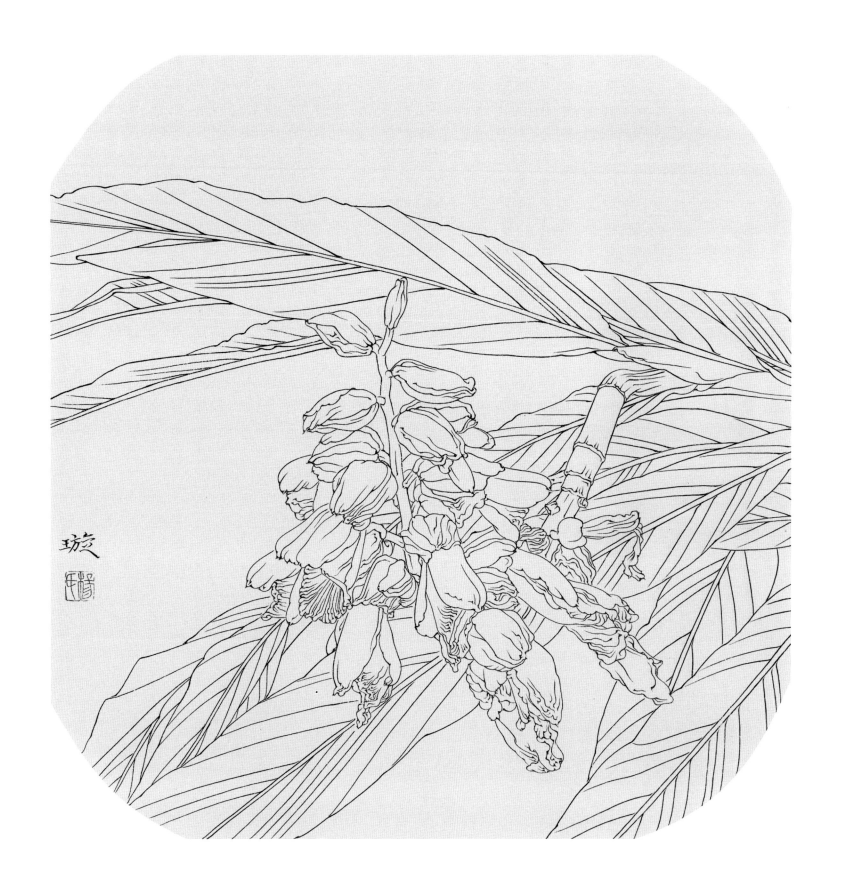

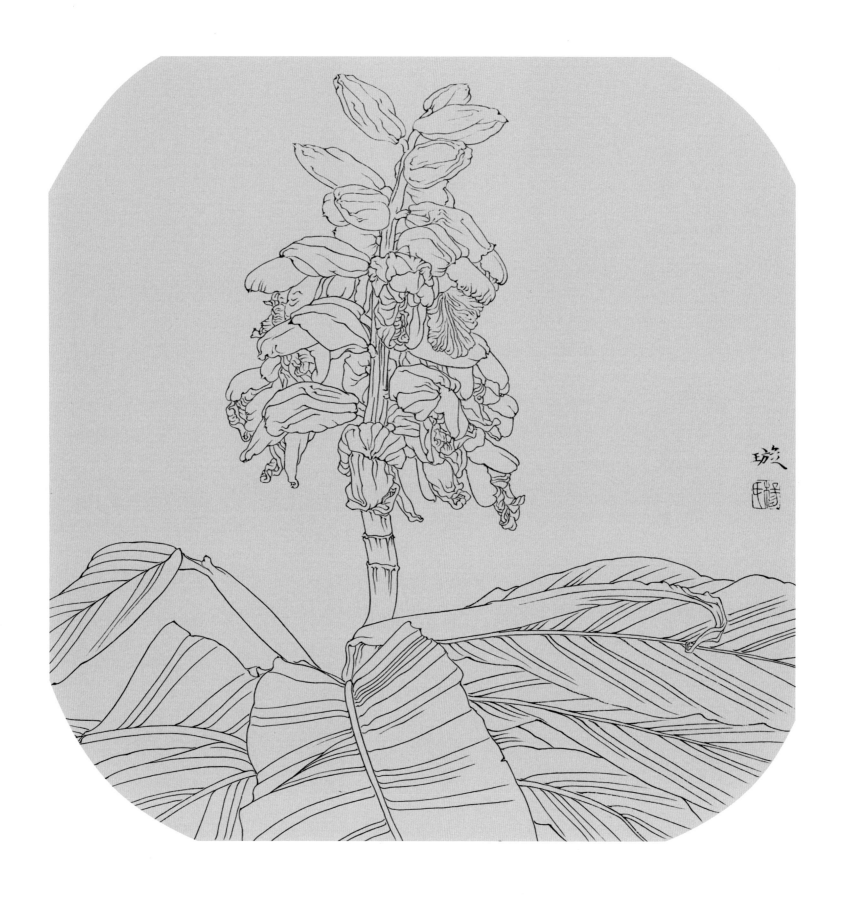

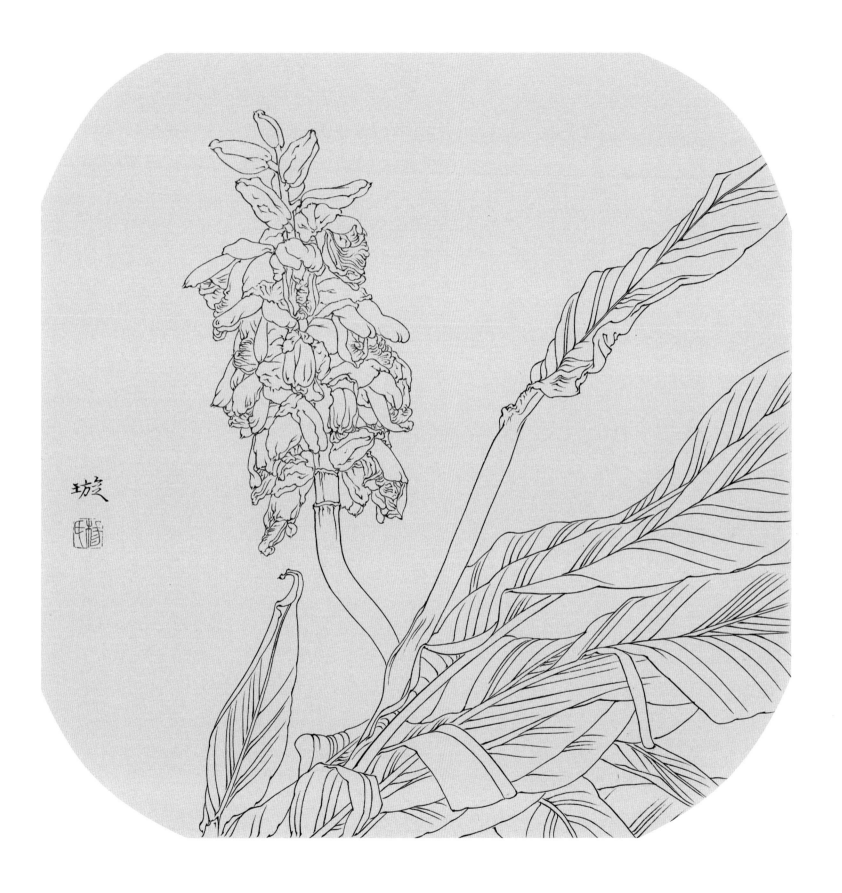

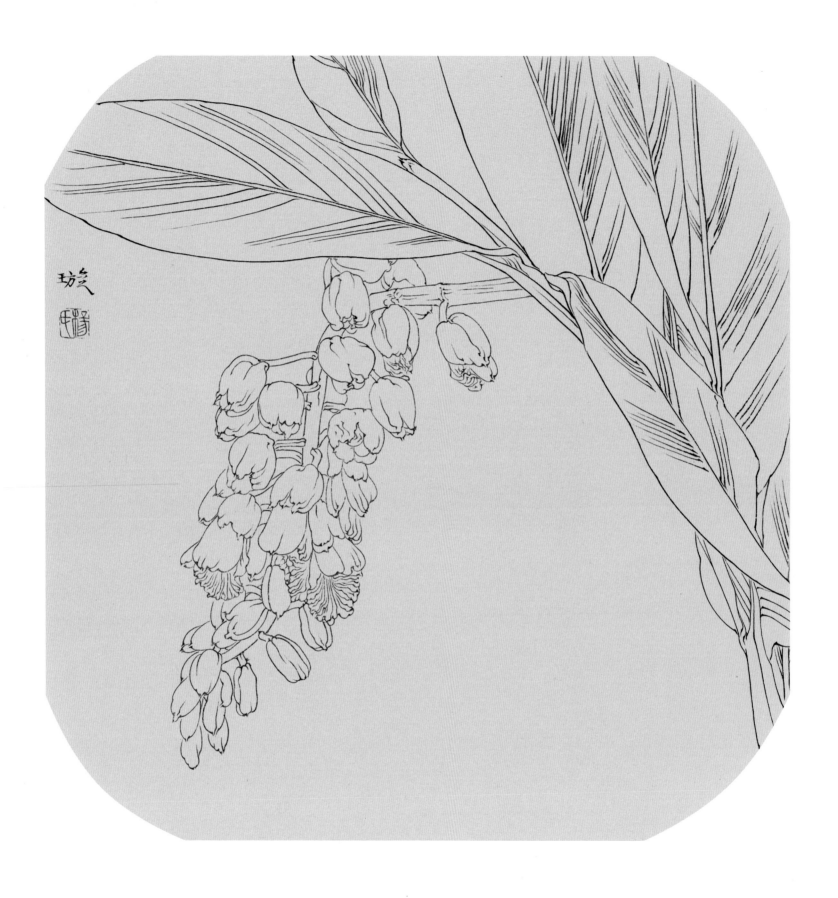

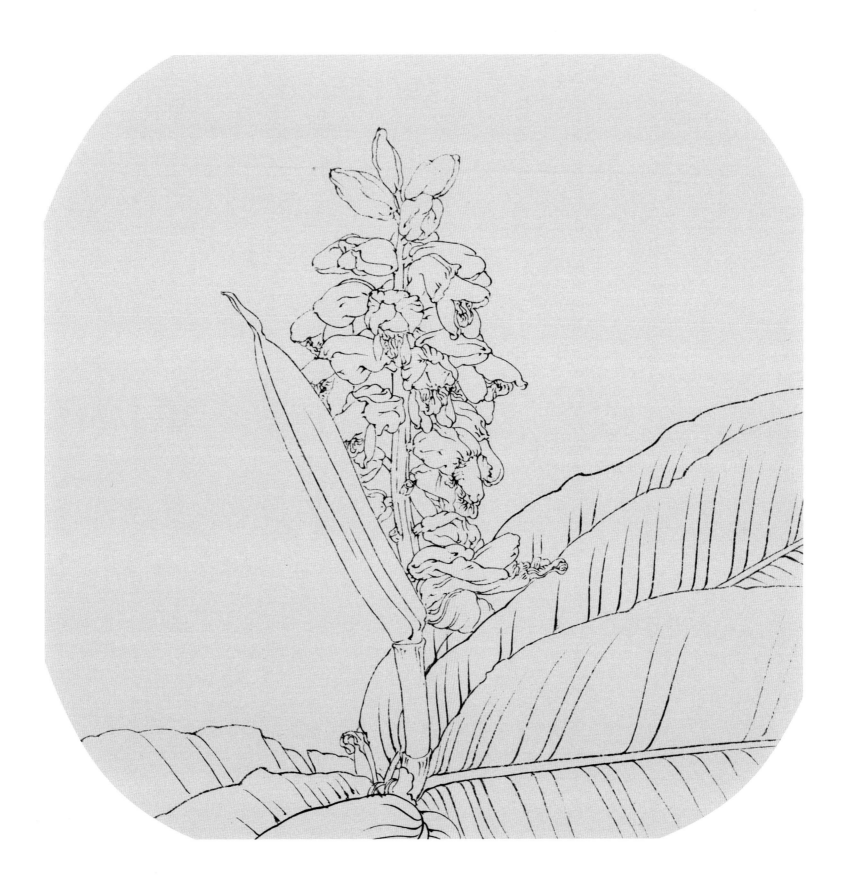

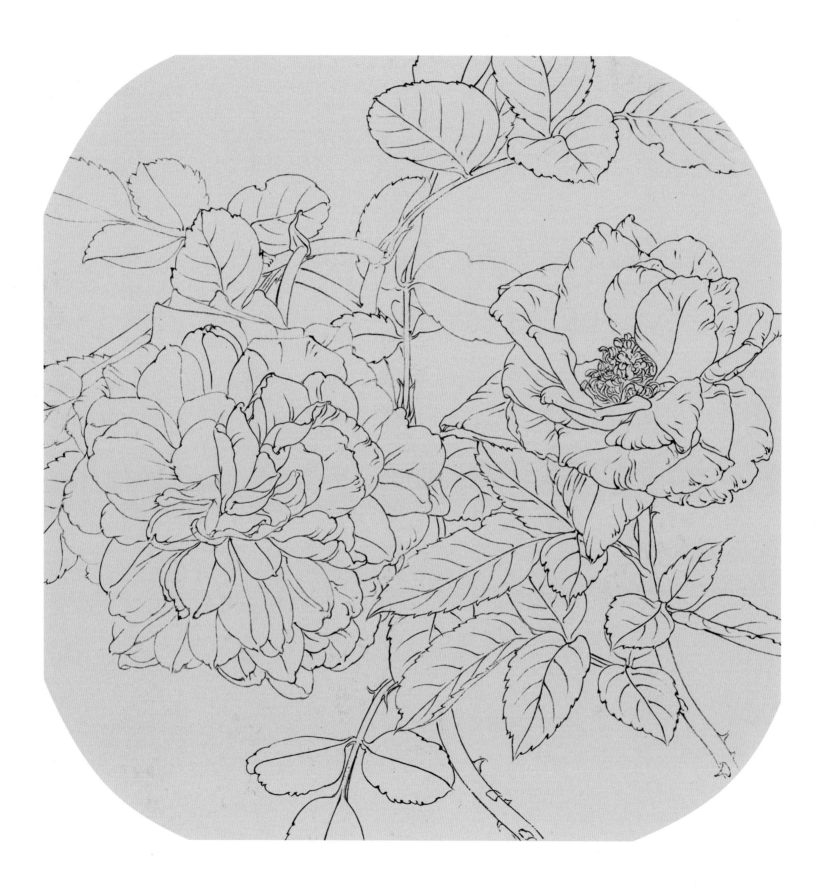

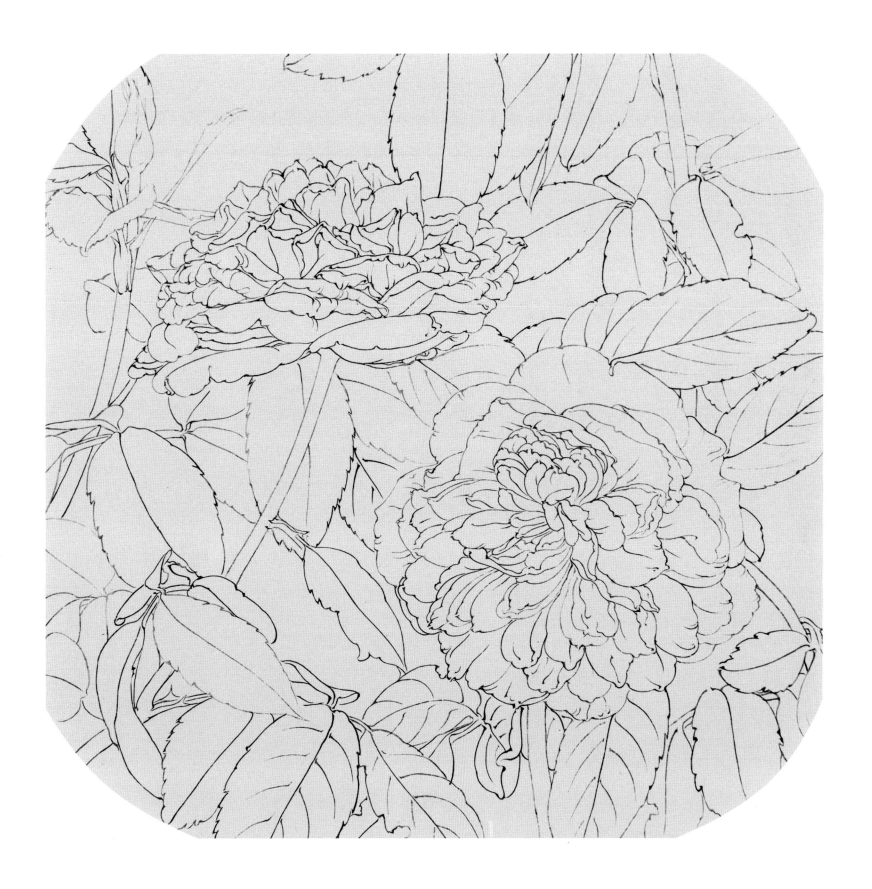

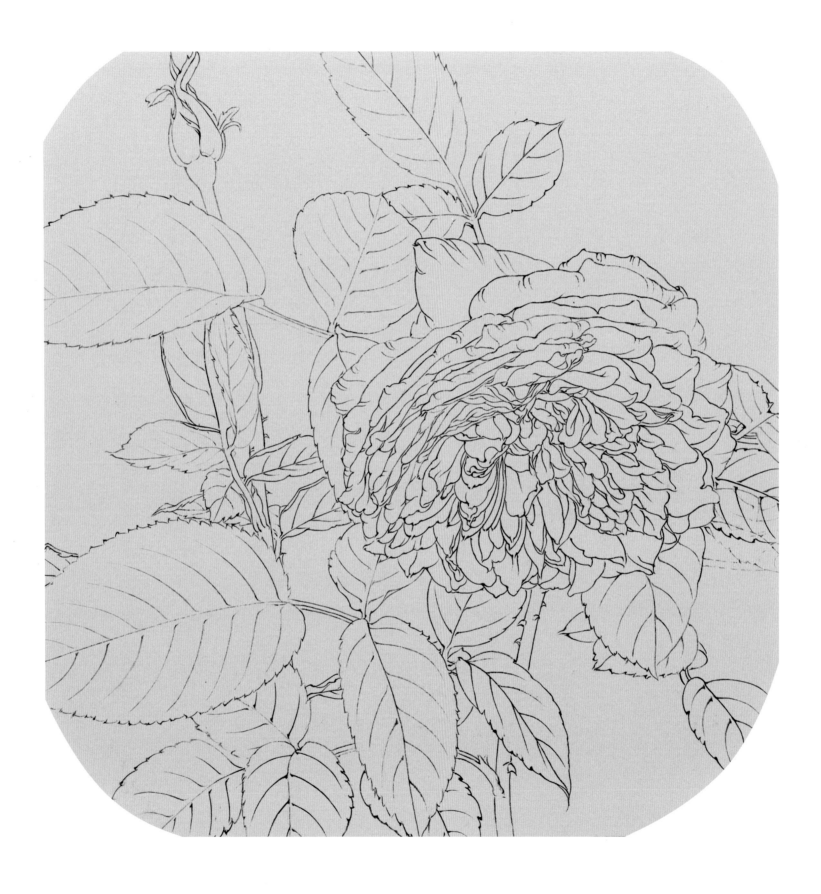

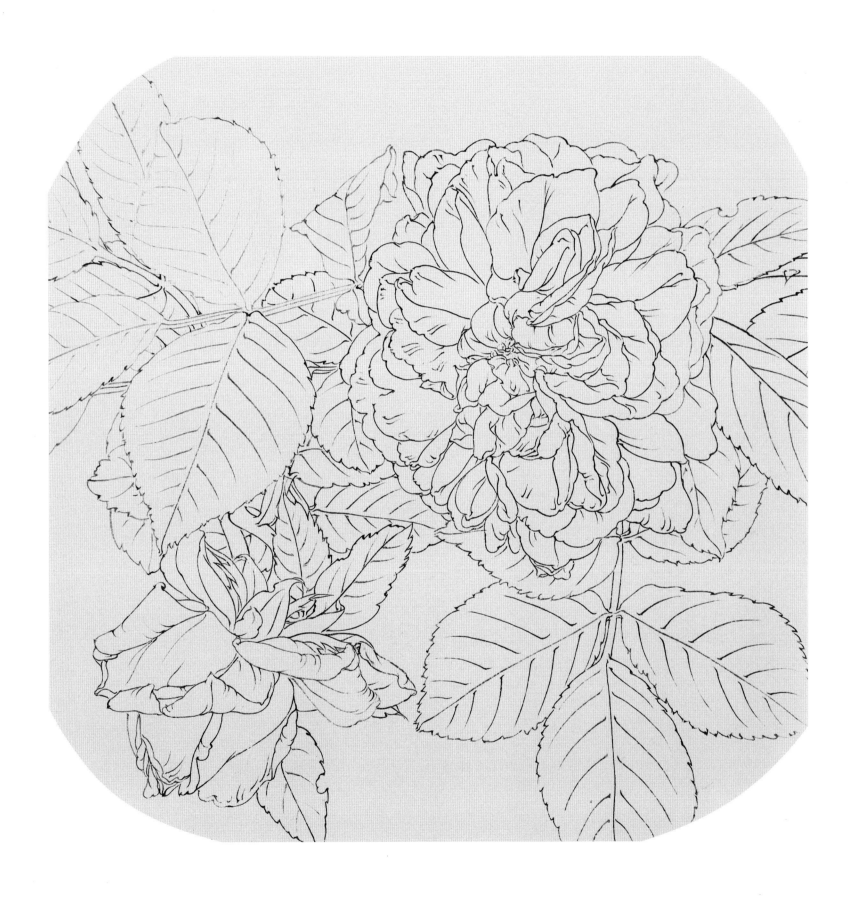

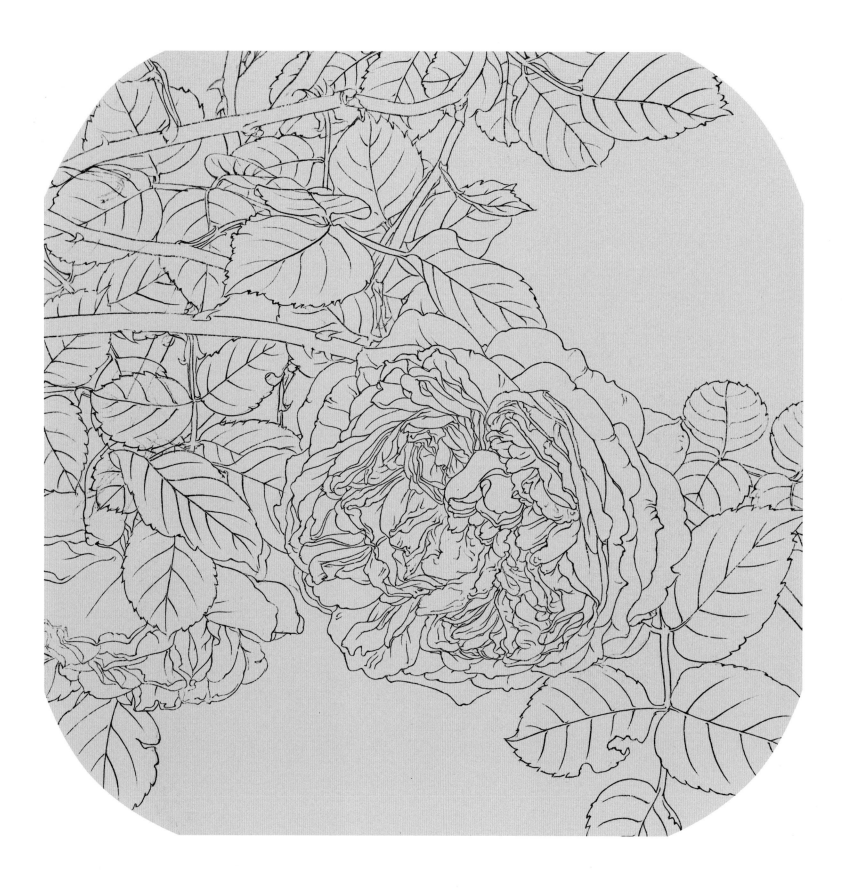

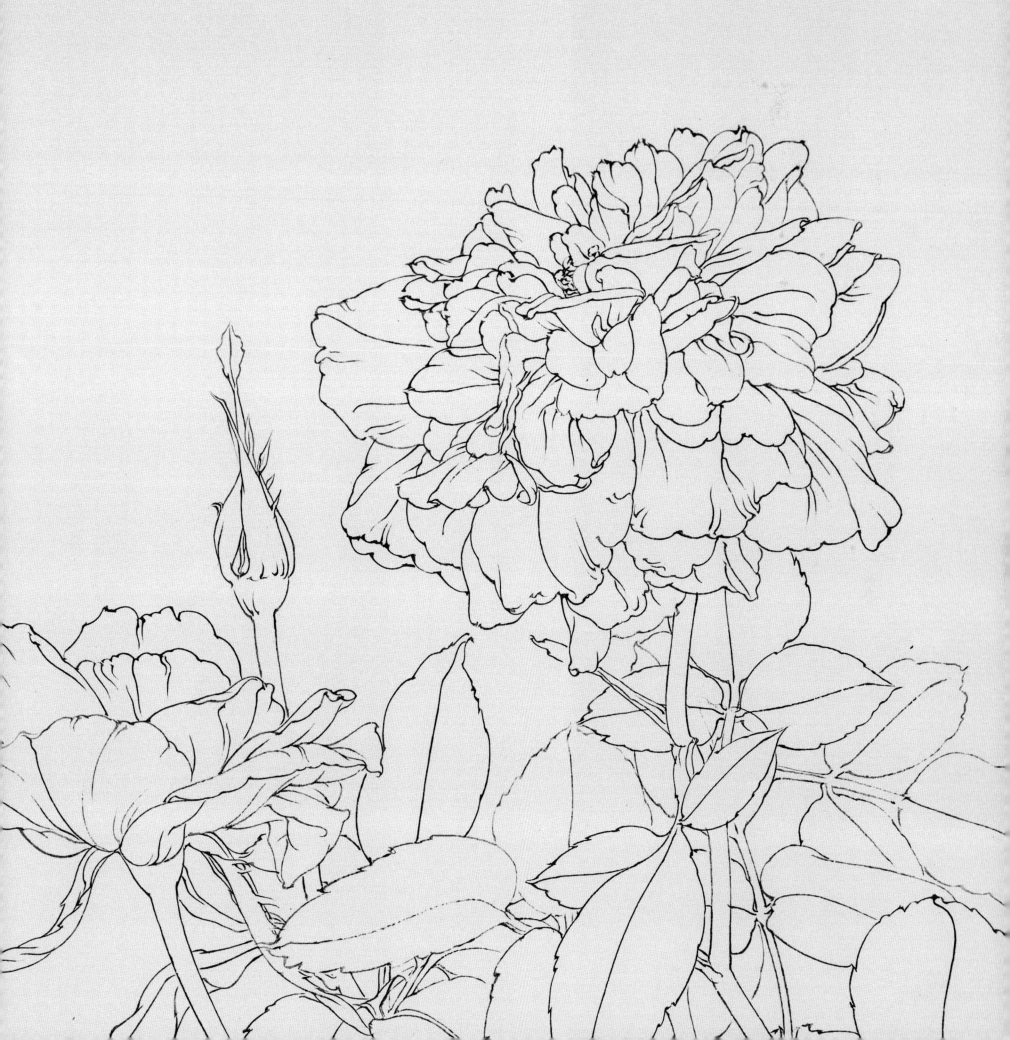

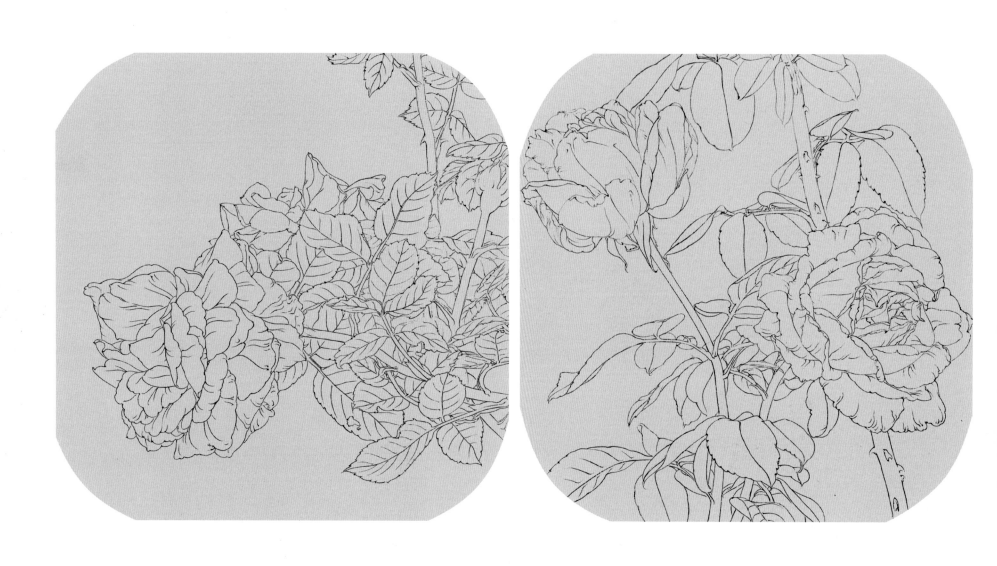

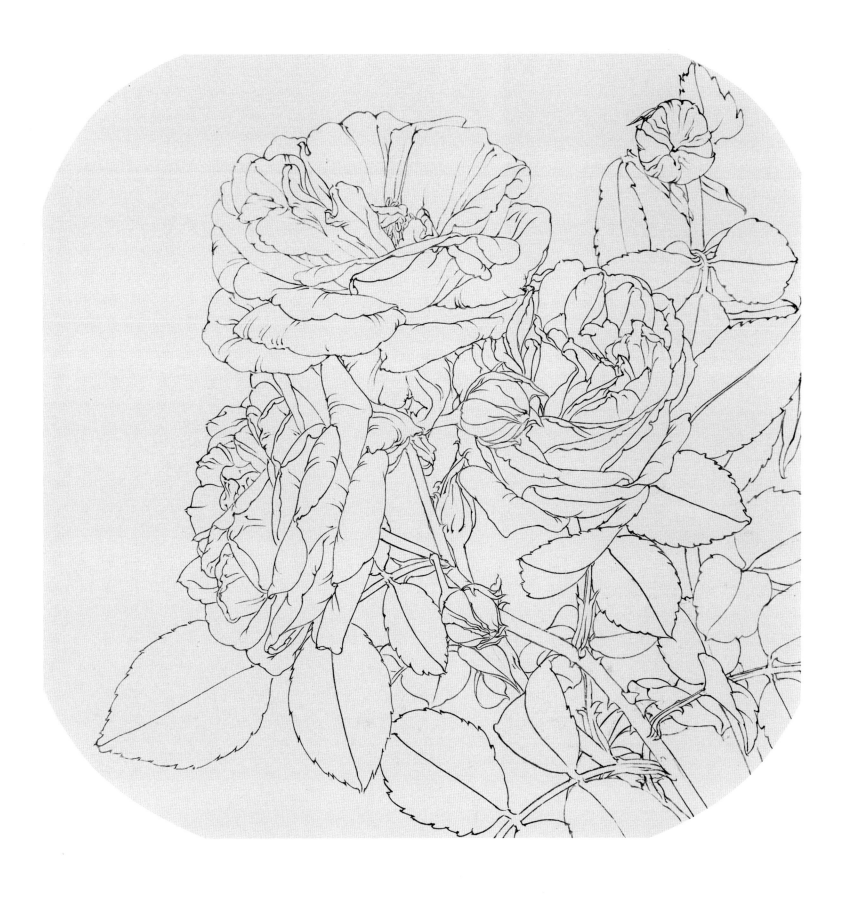

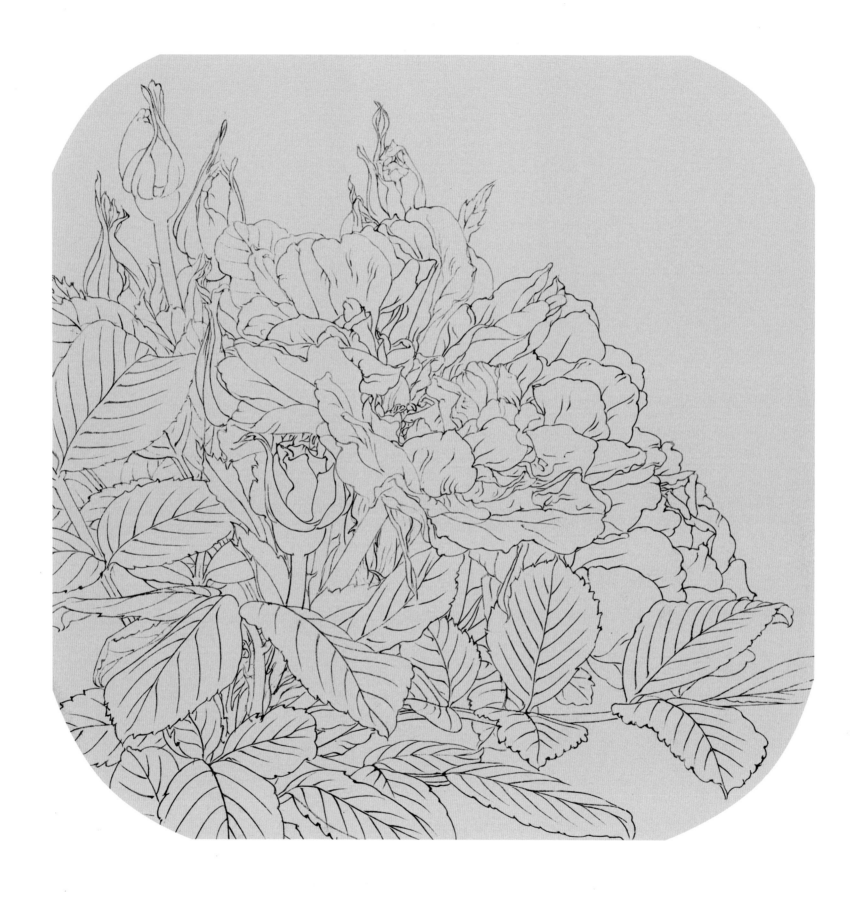

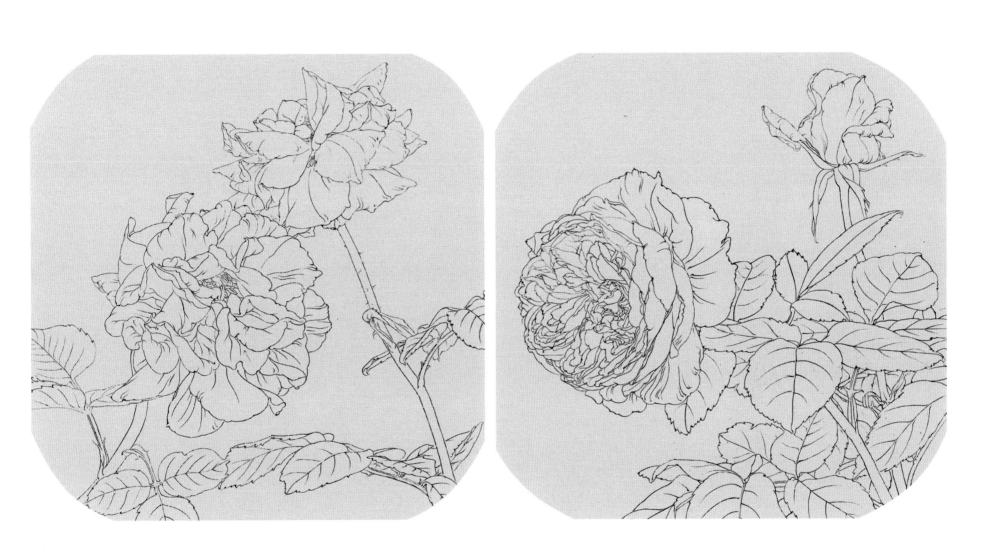

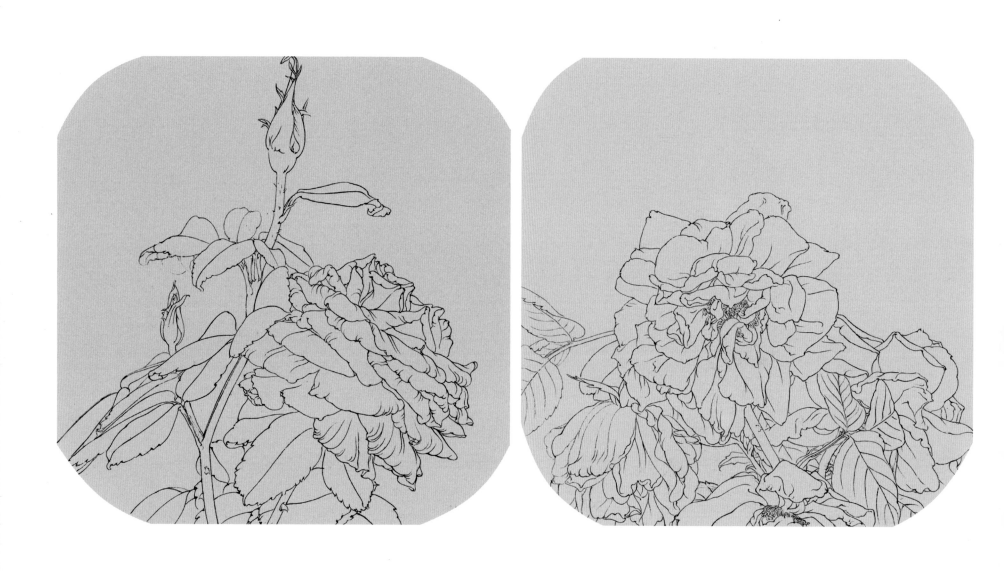

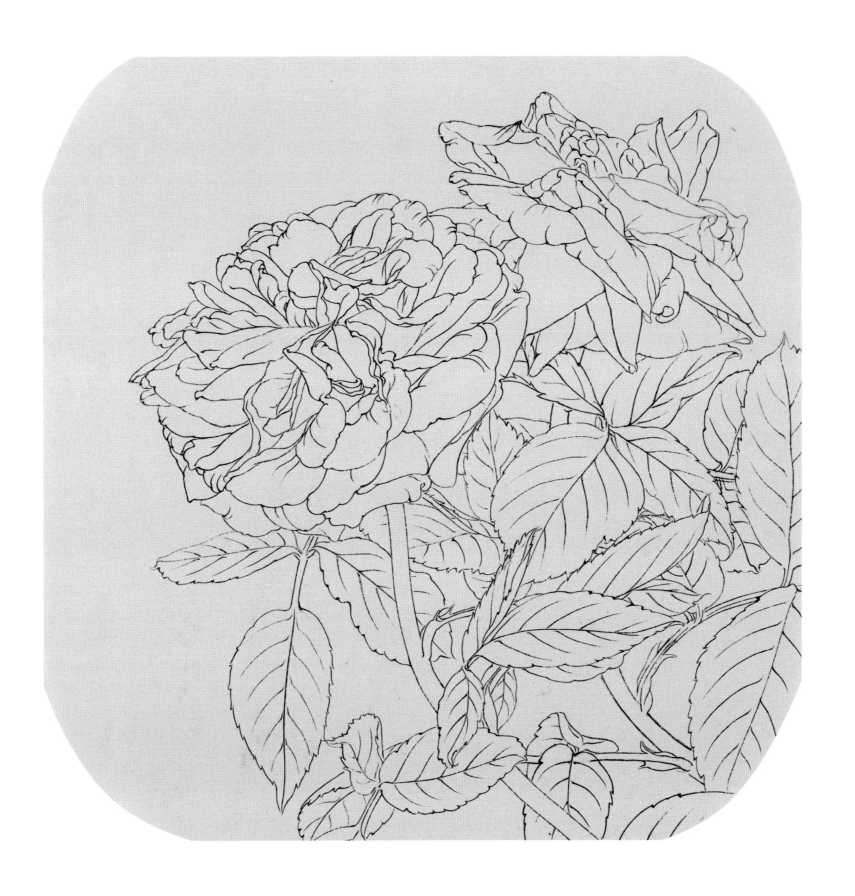

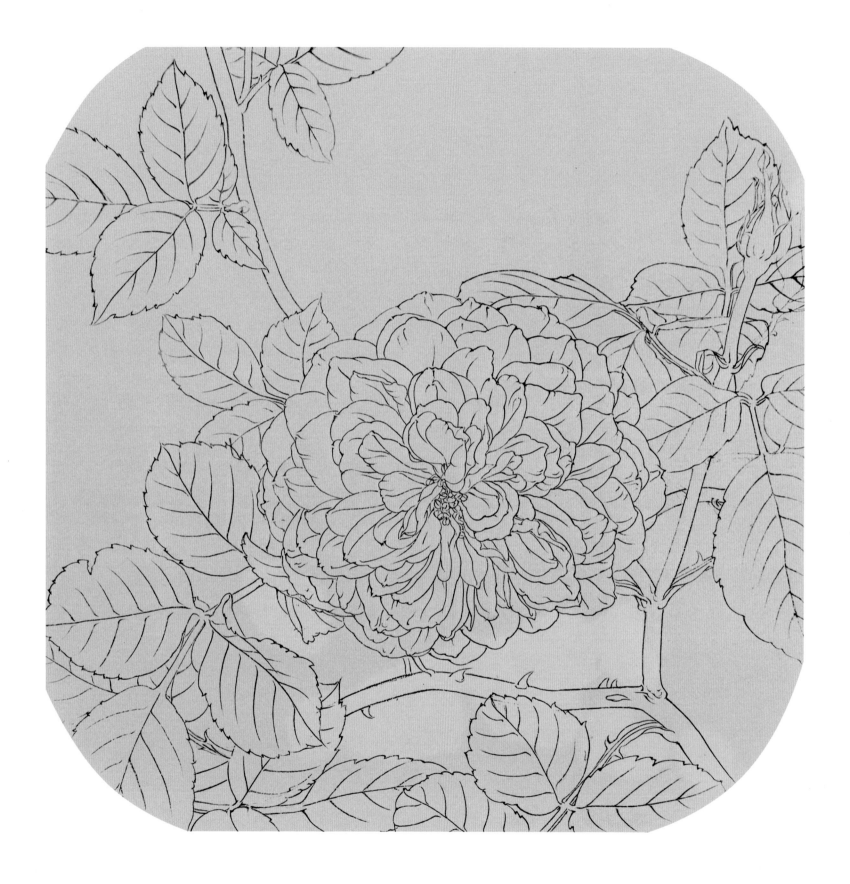

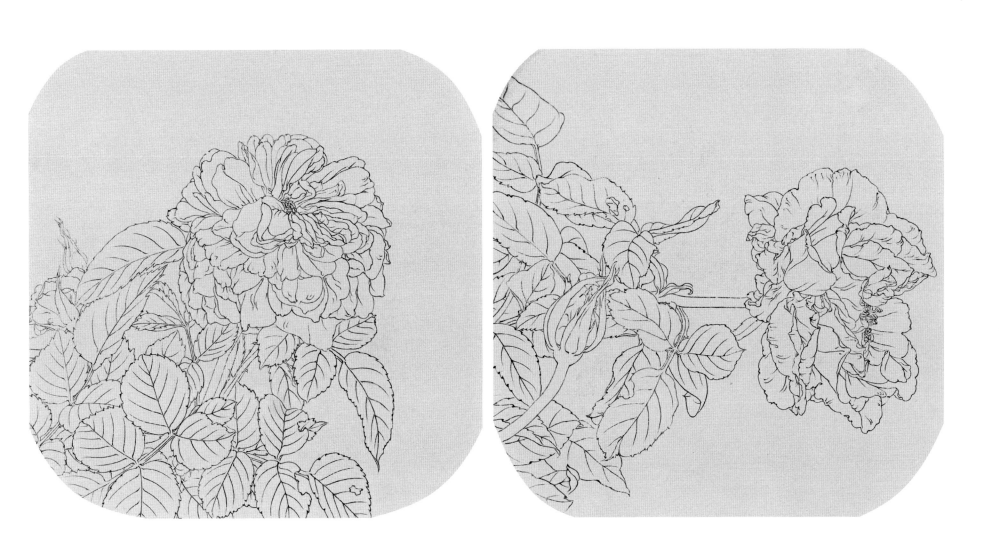

▍风铃木白描

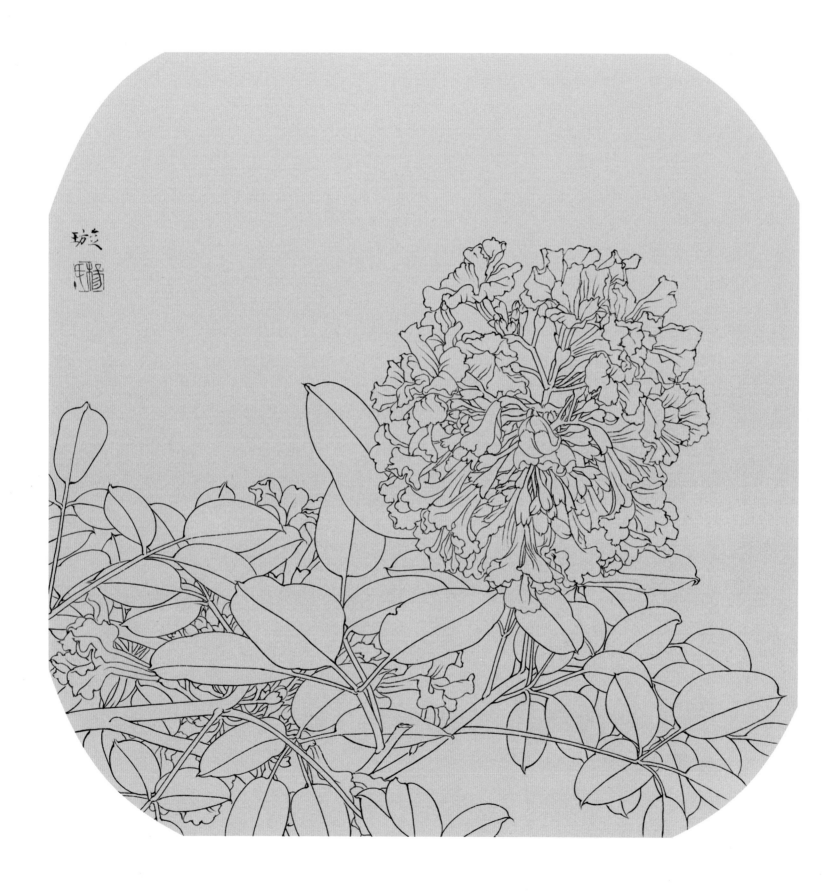

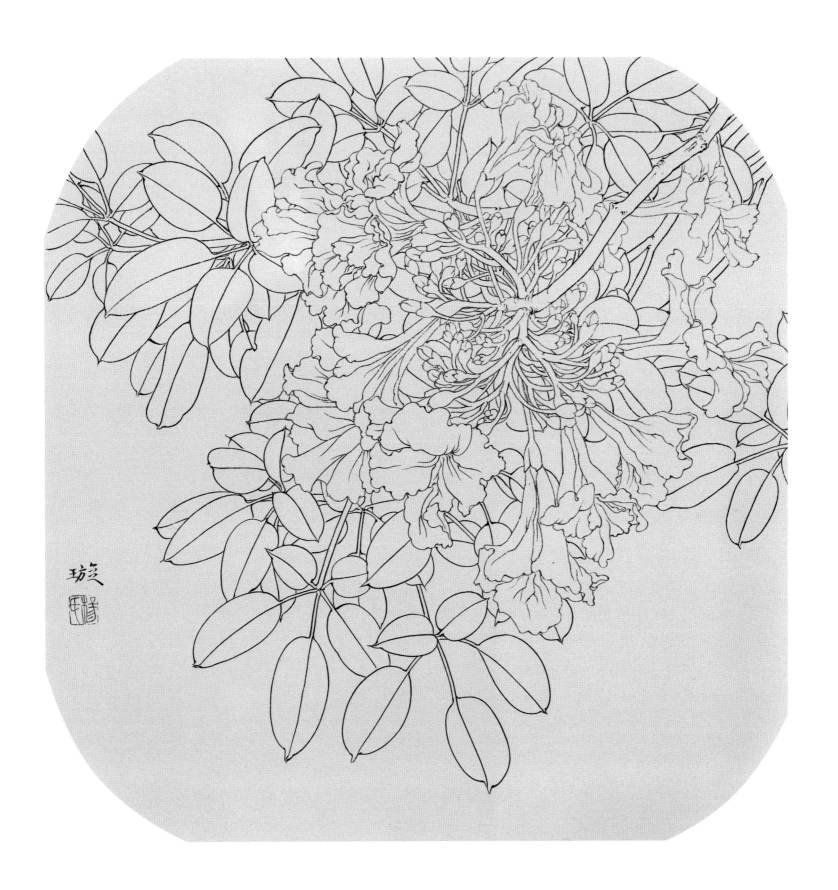

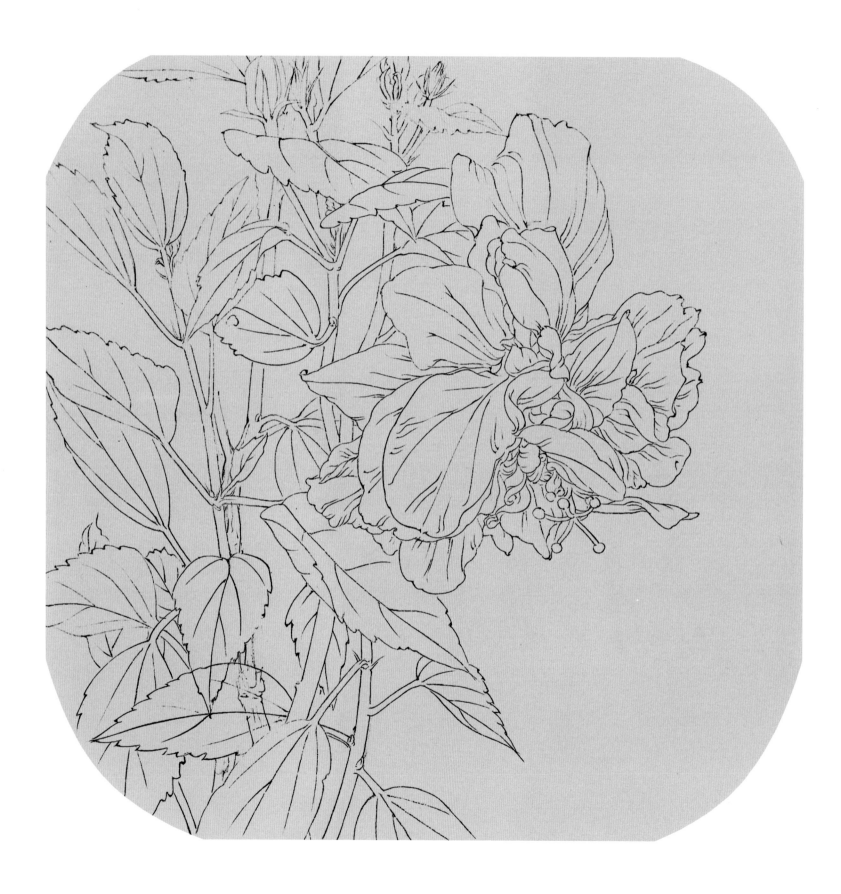

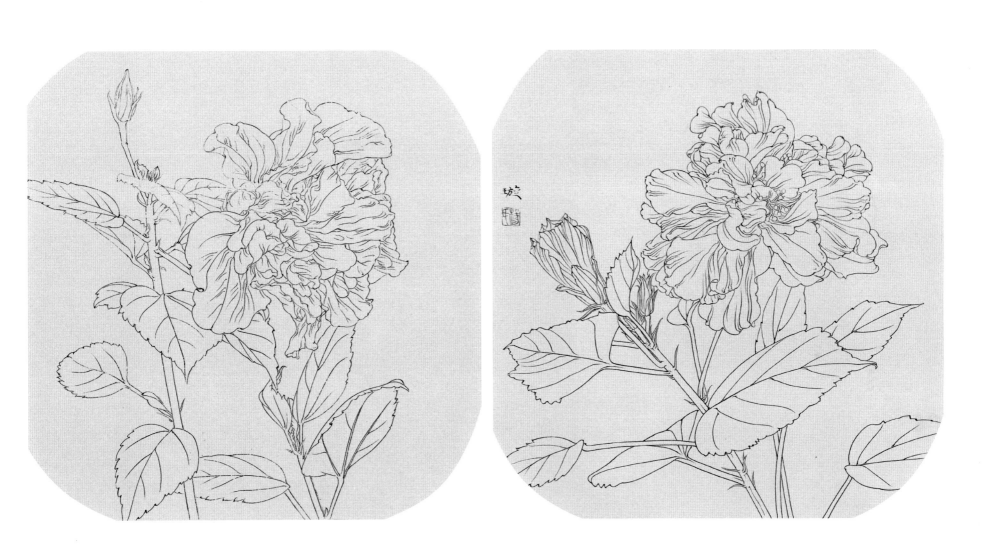

鸡蛋花白描

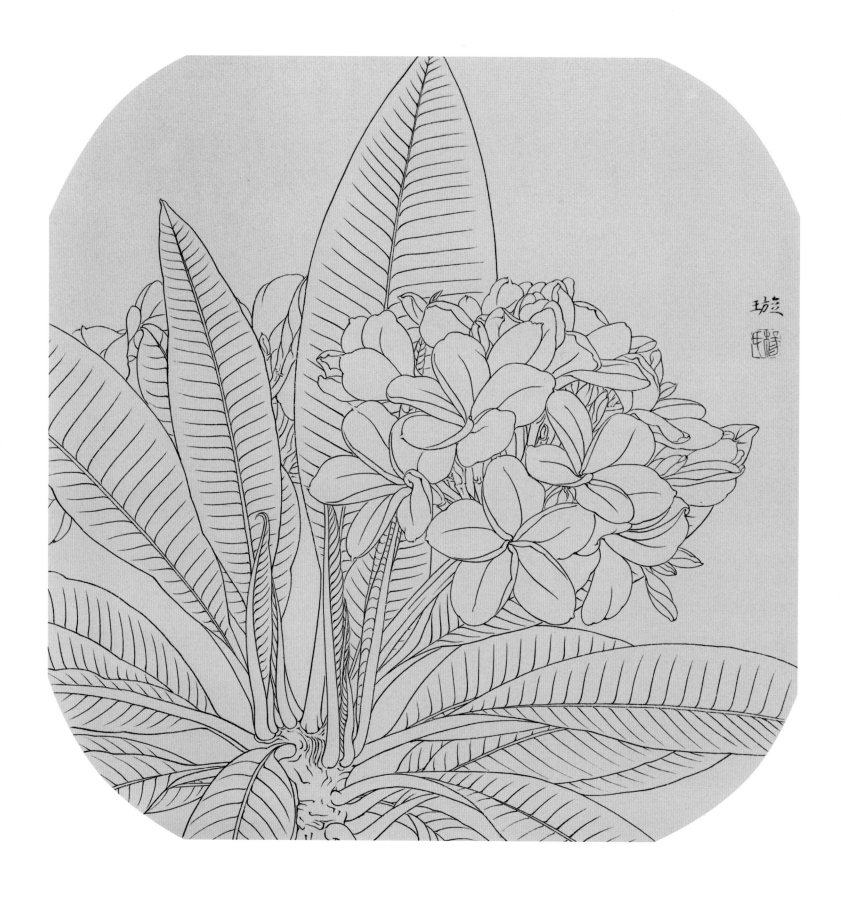

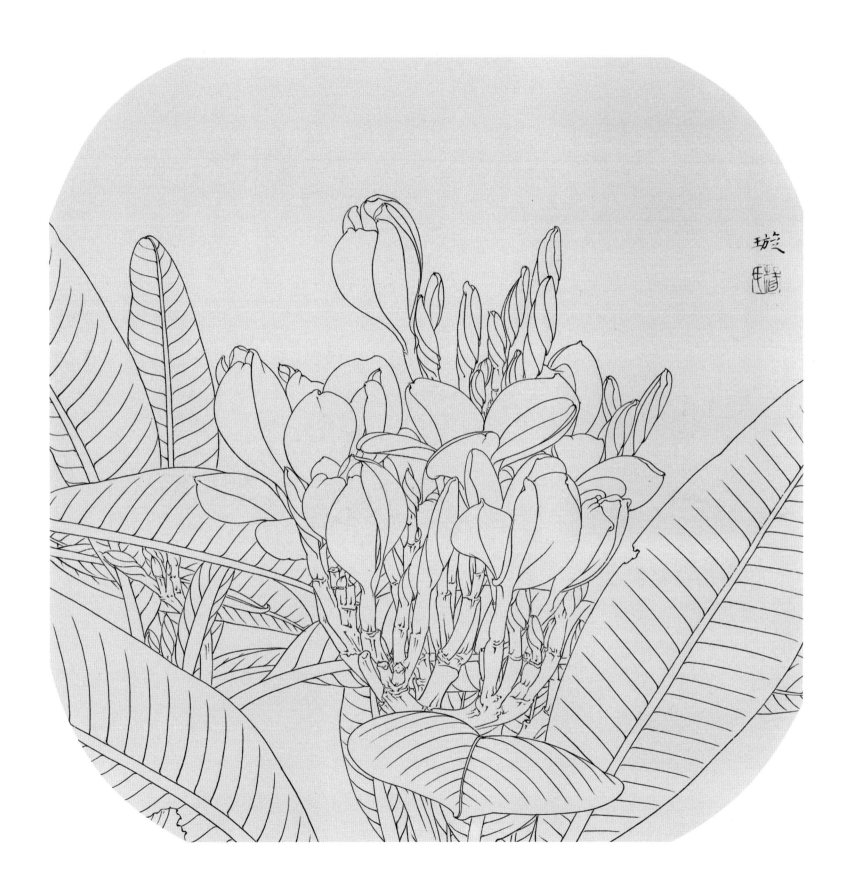

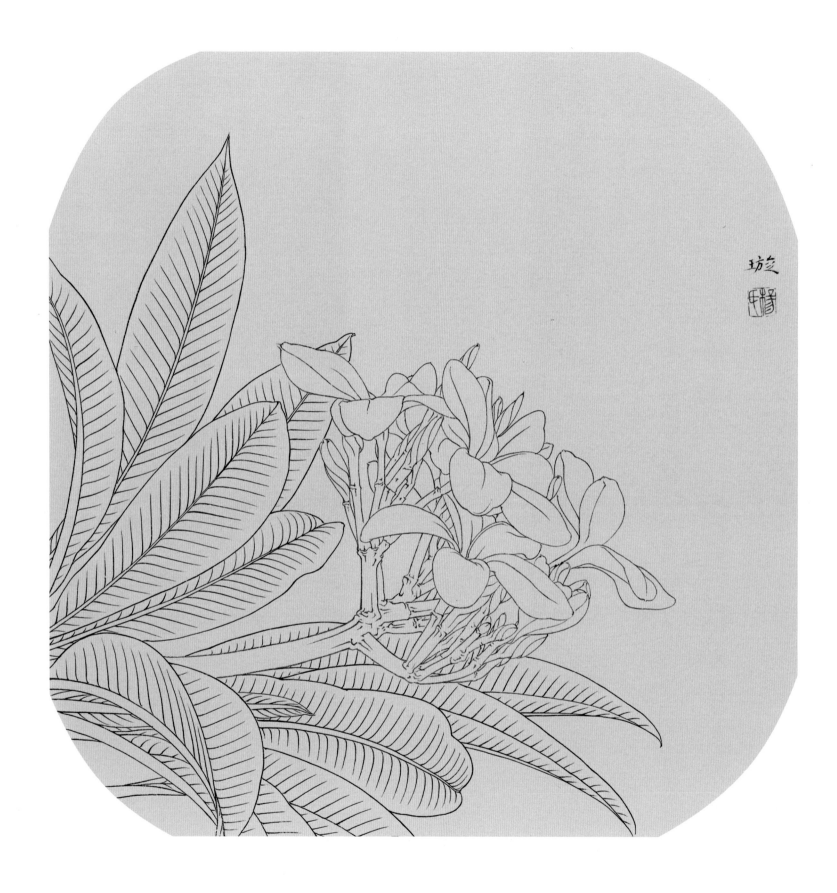

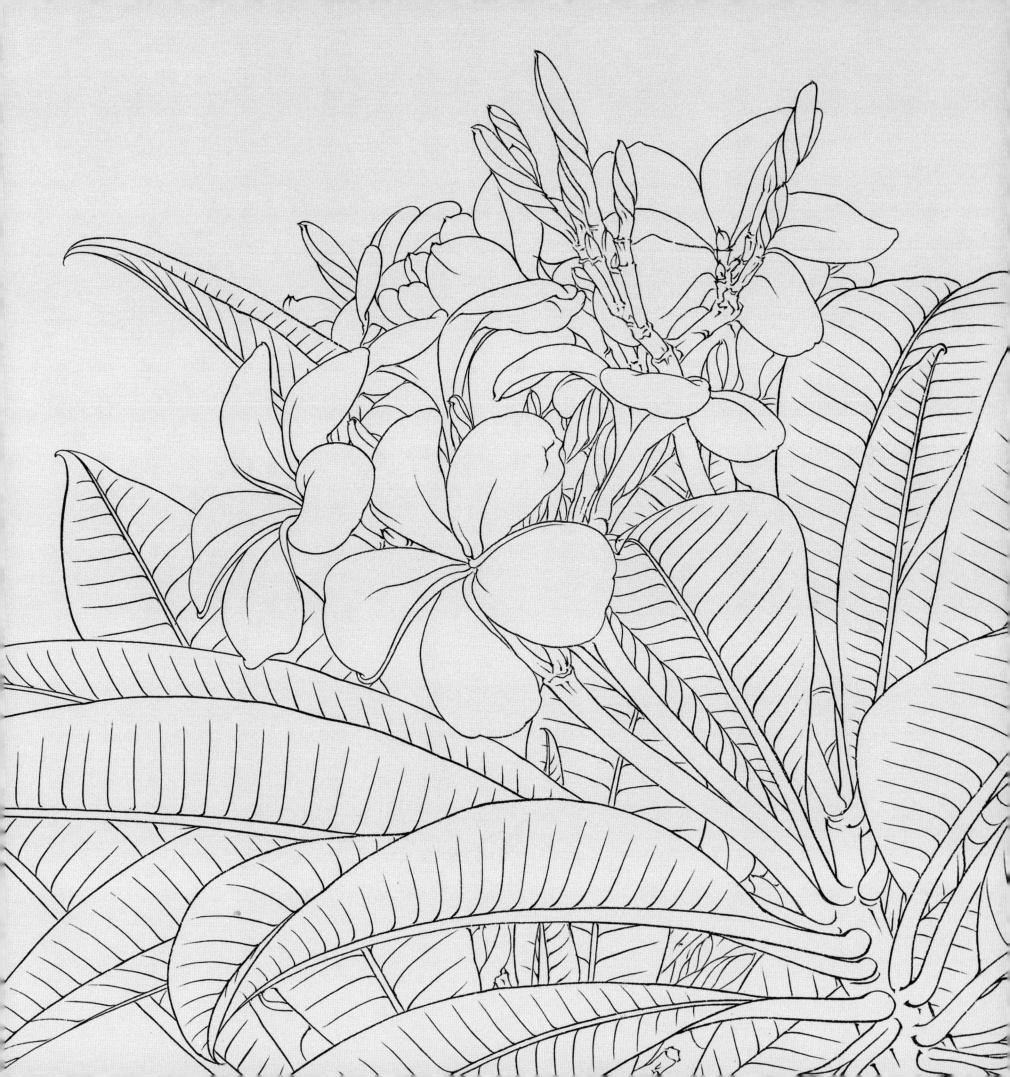

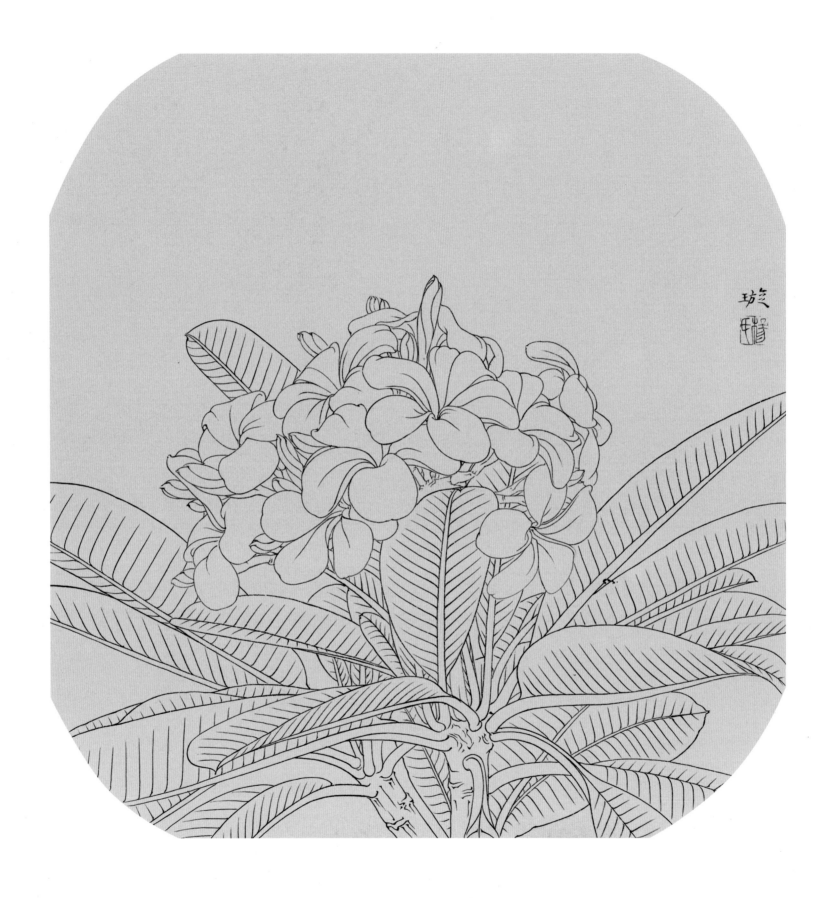

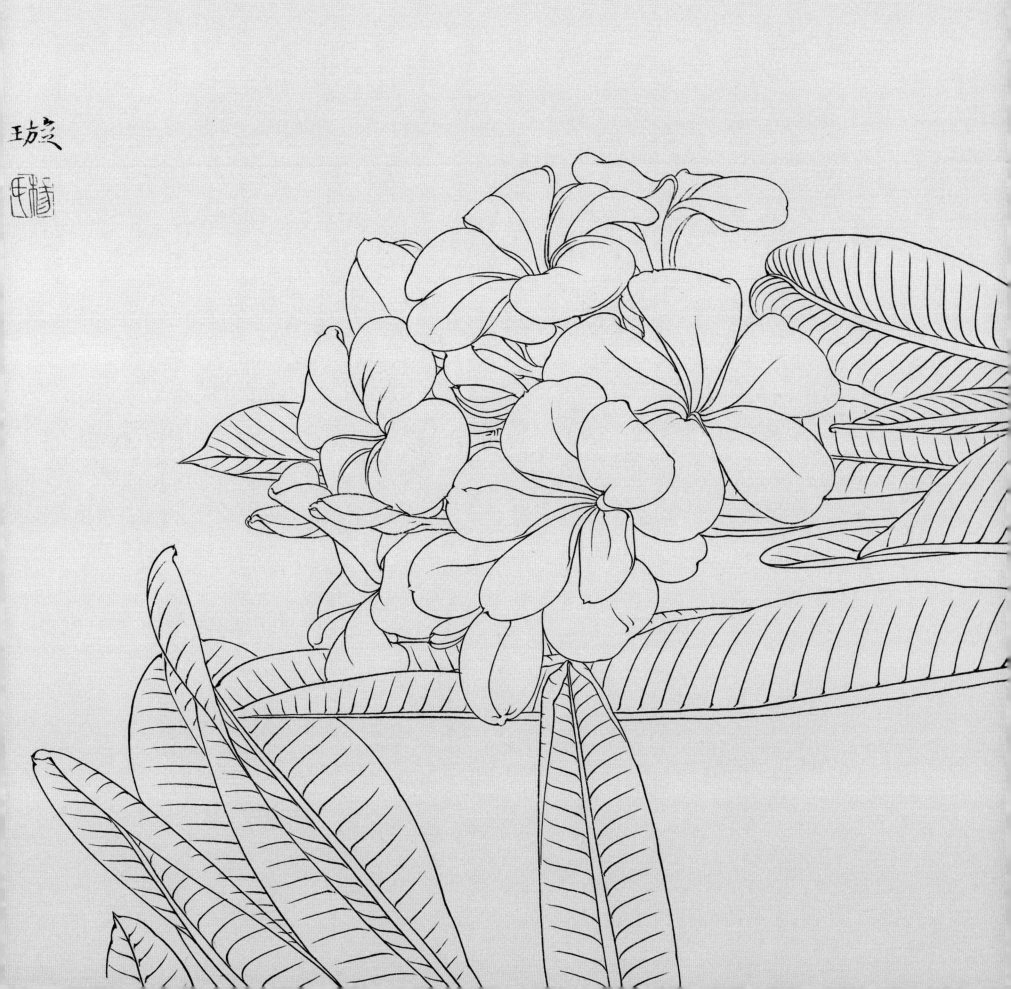

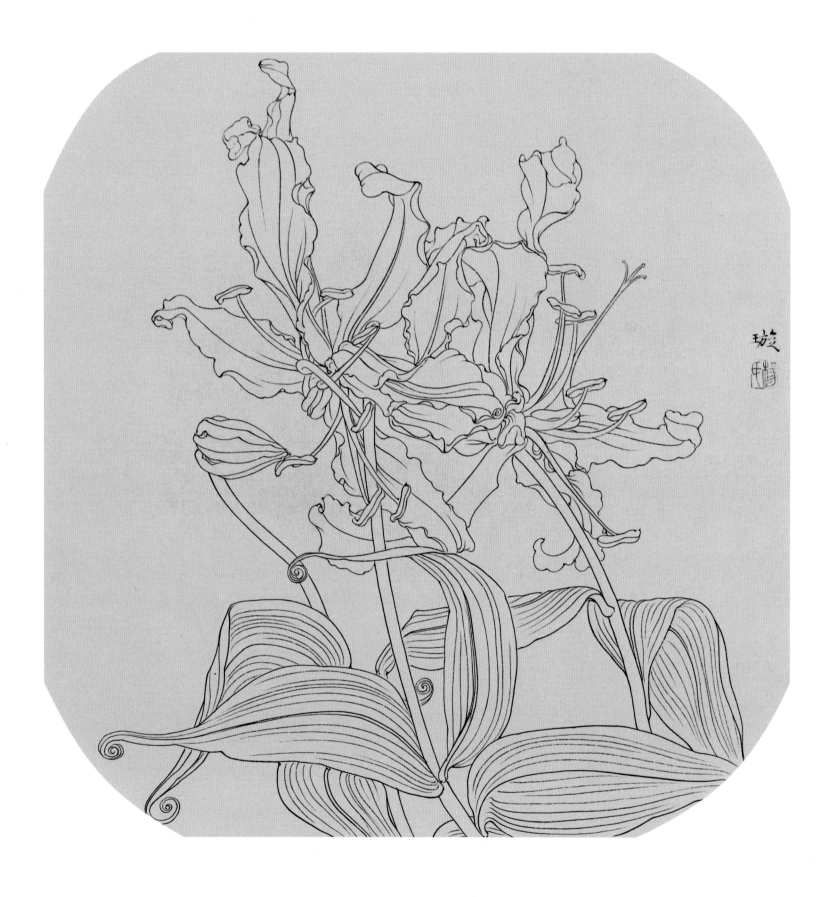

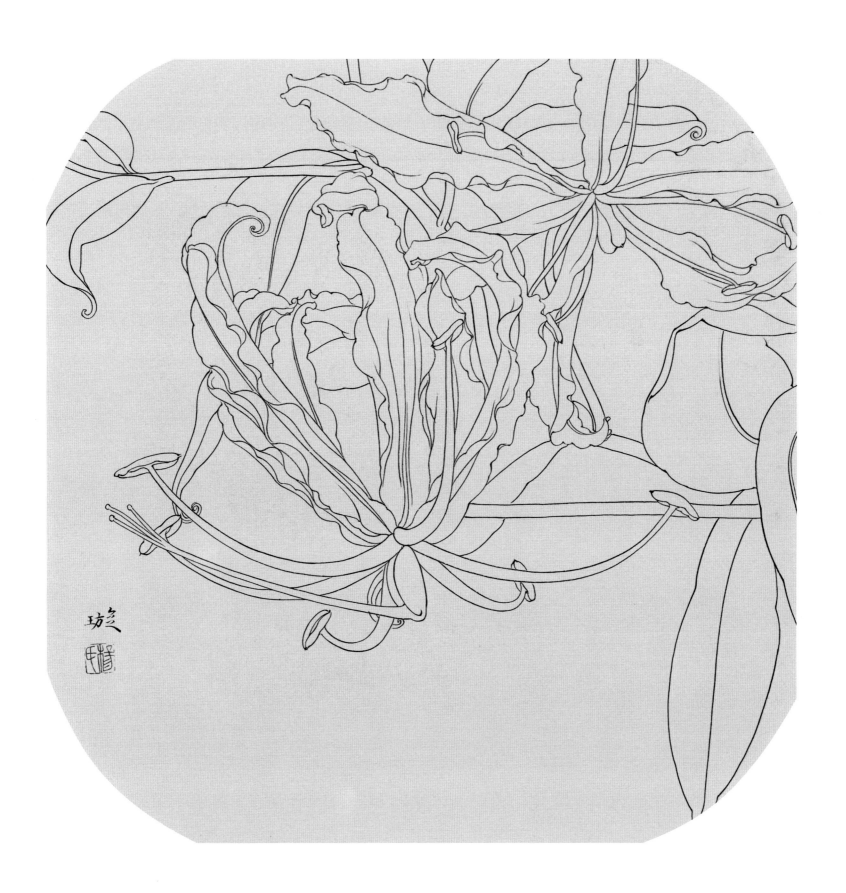

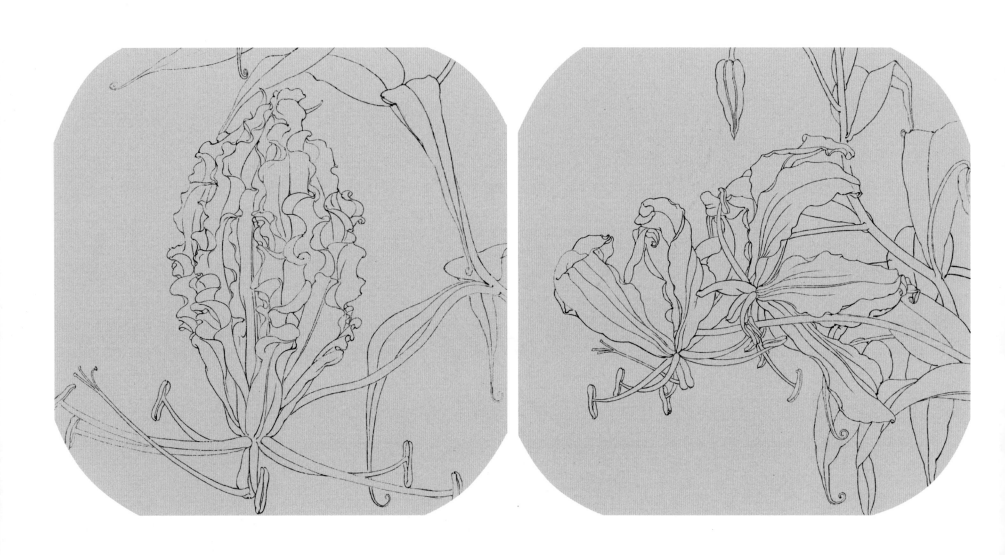

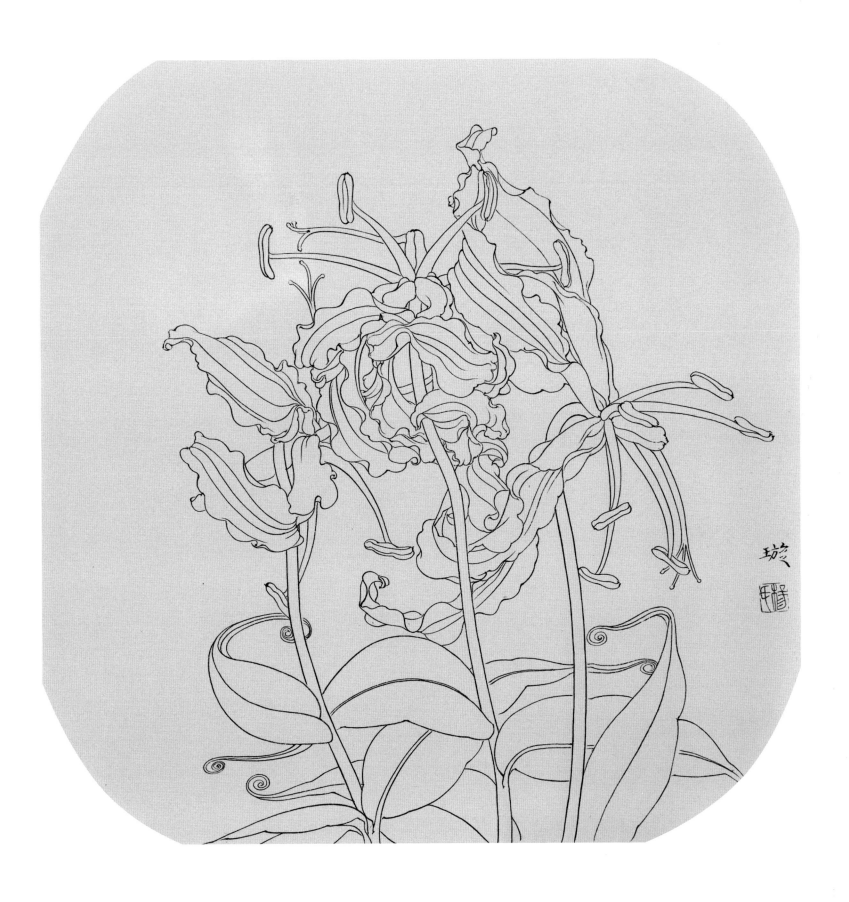

▎夹竹桃白描

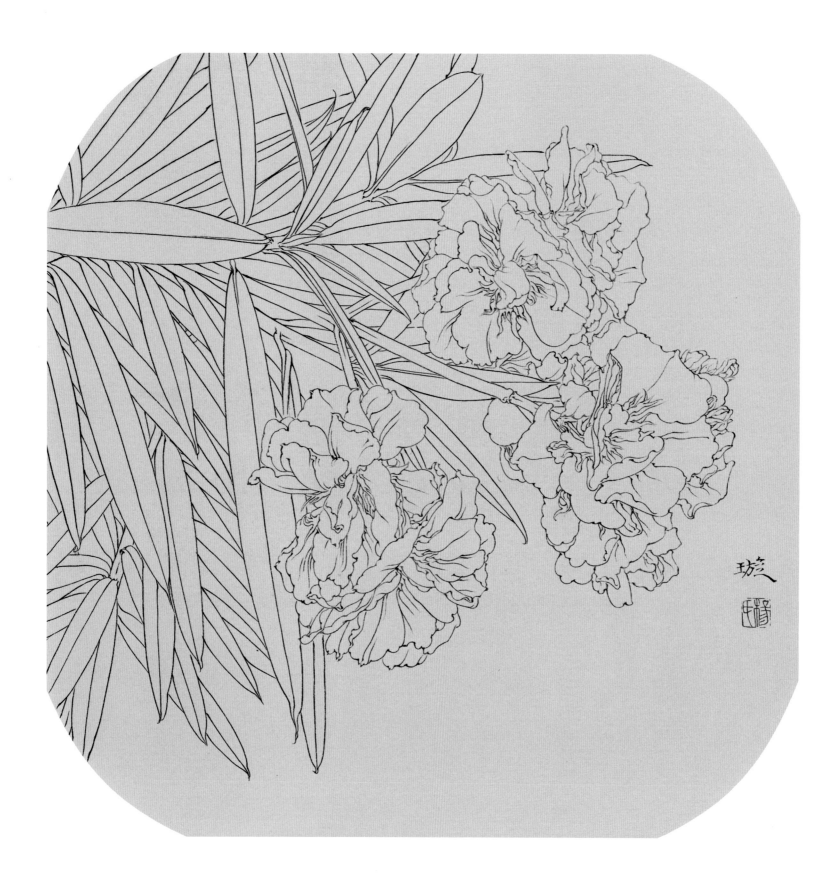

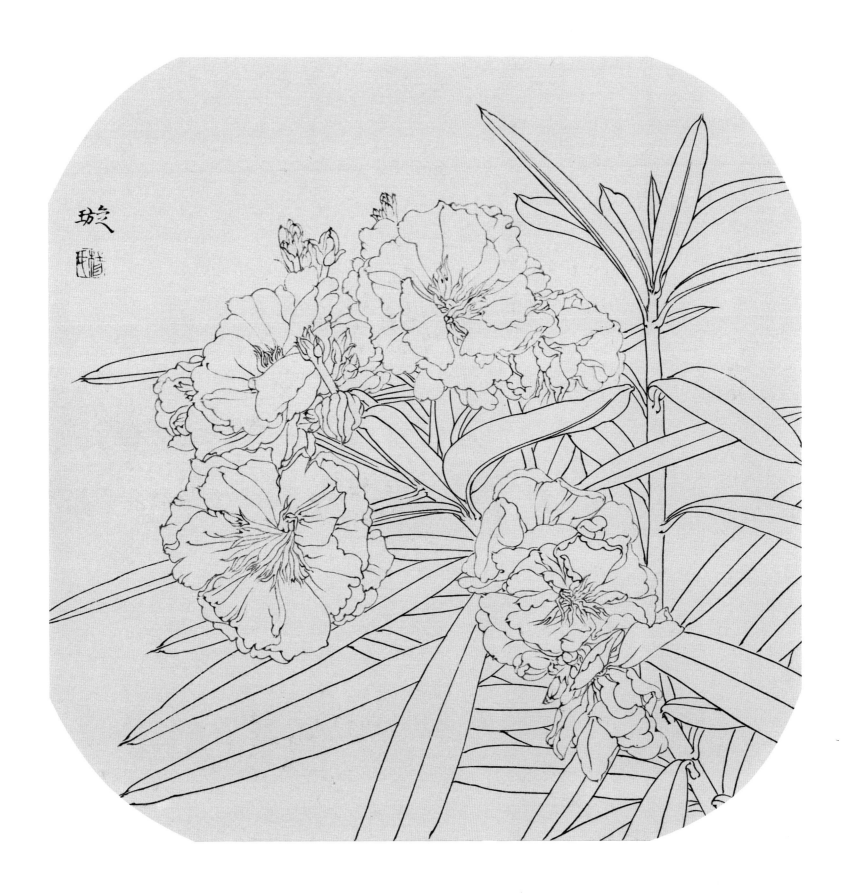

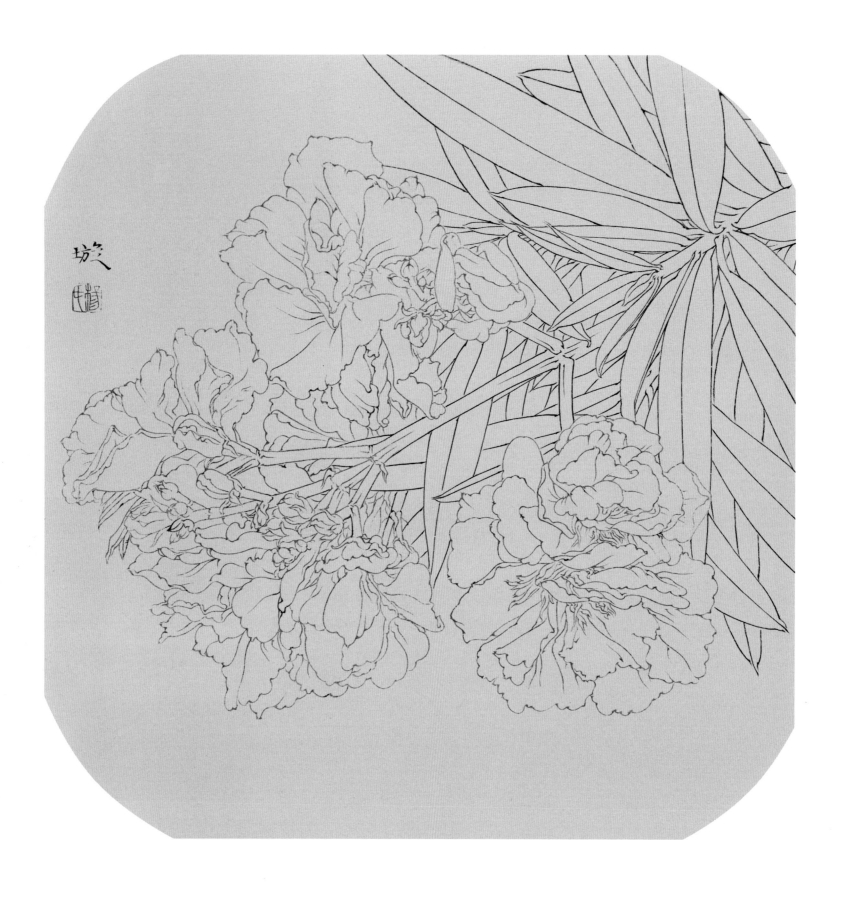

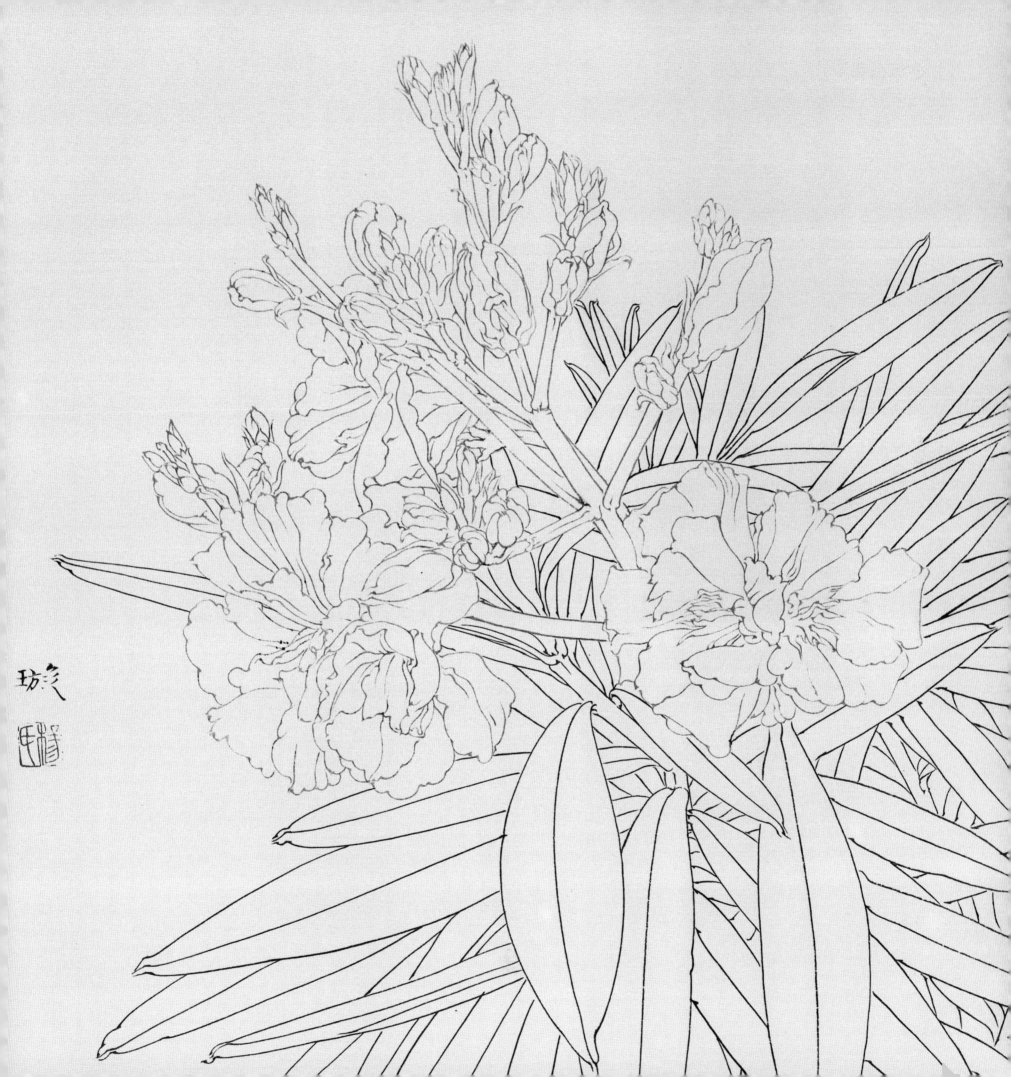

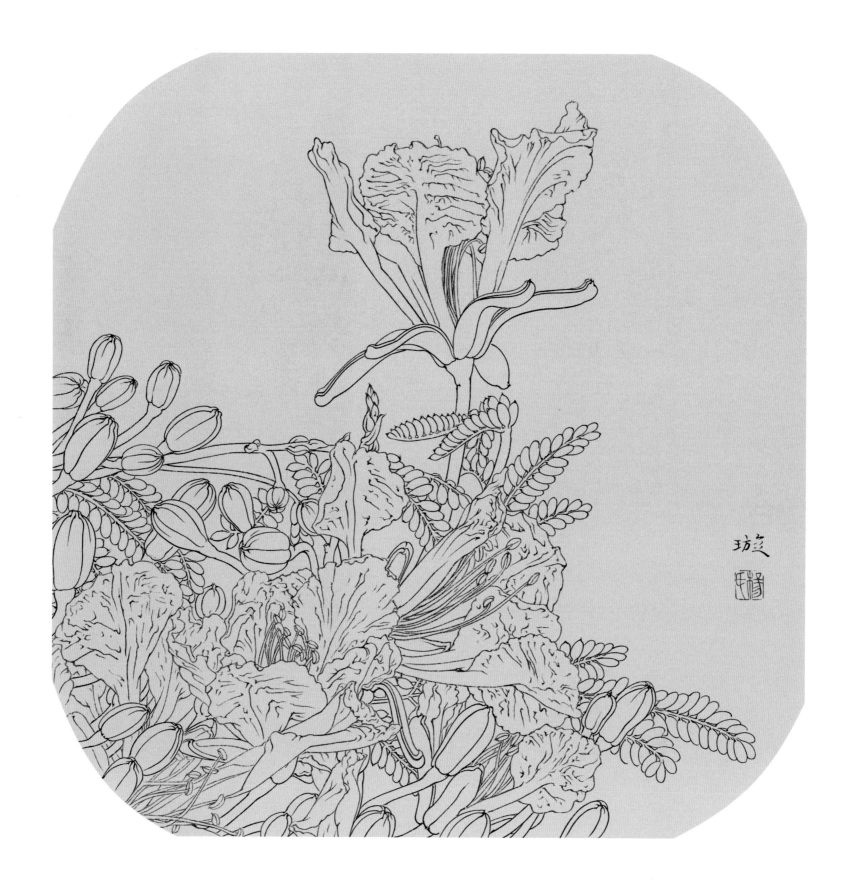

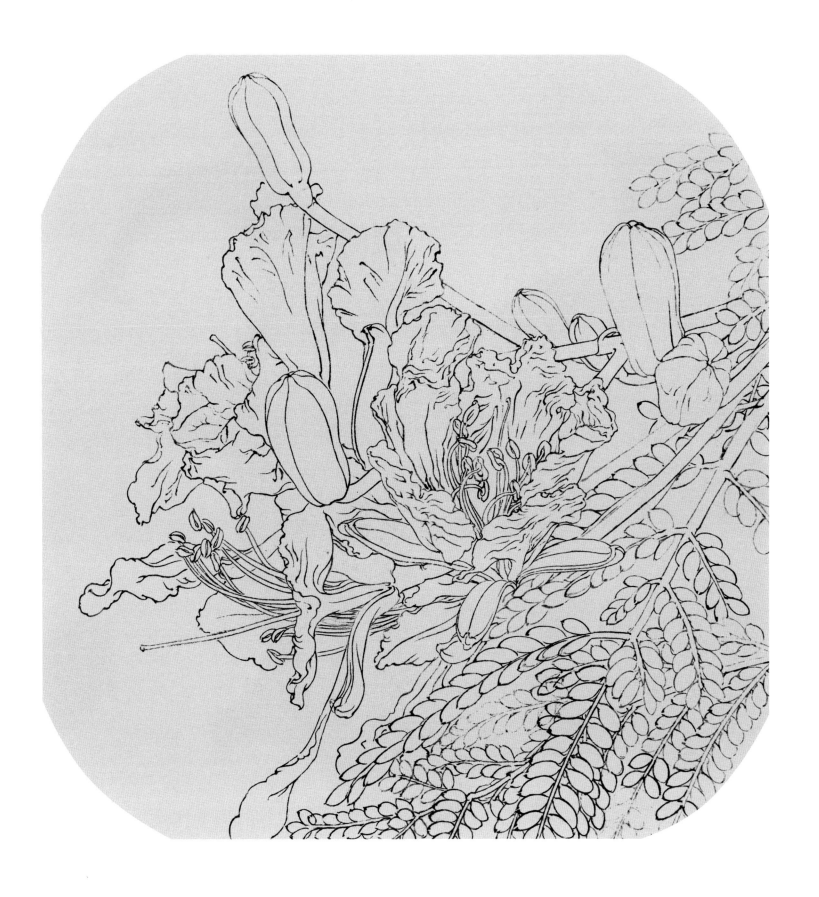

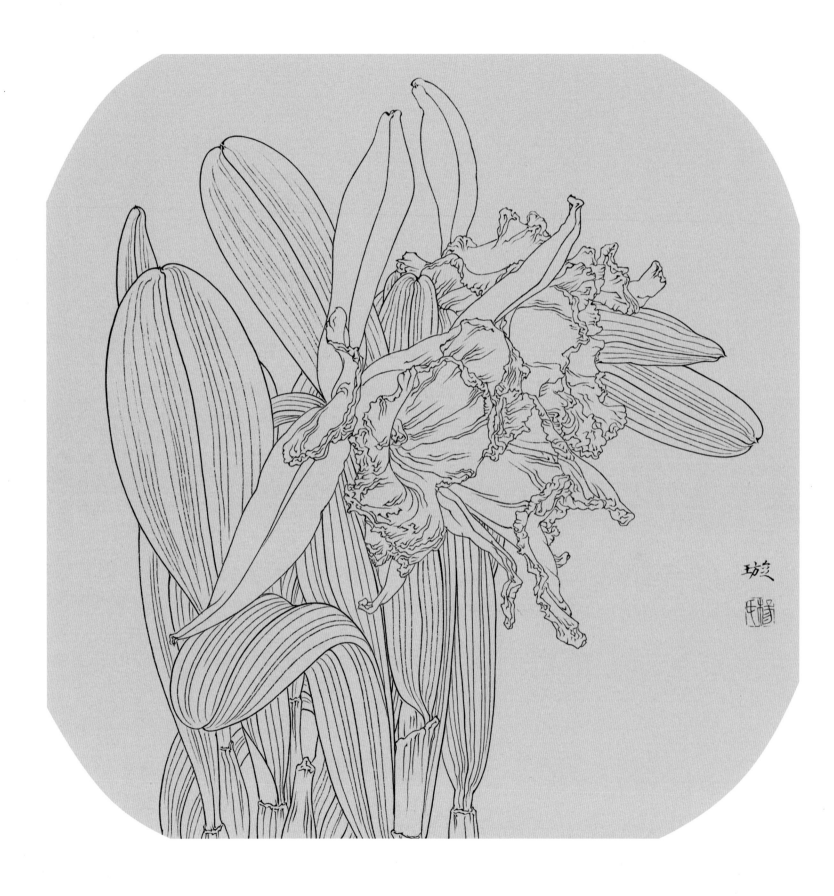

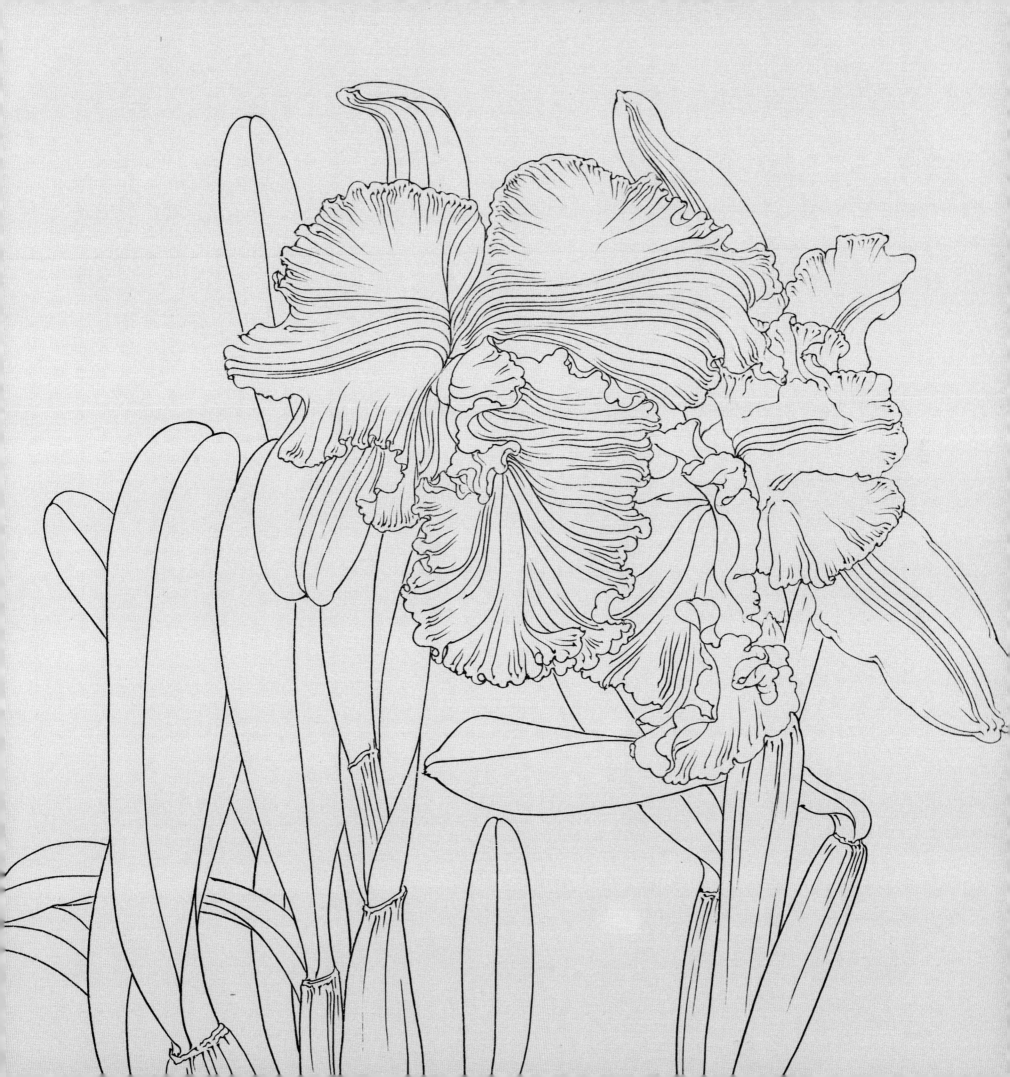

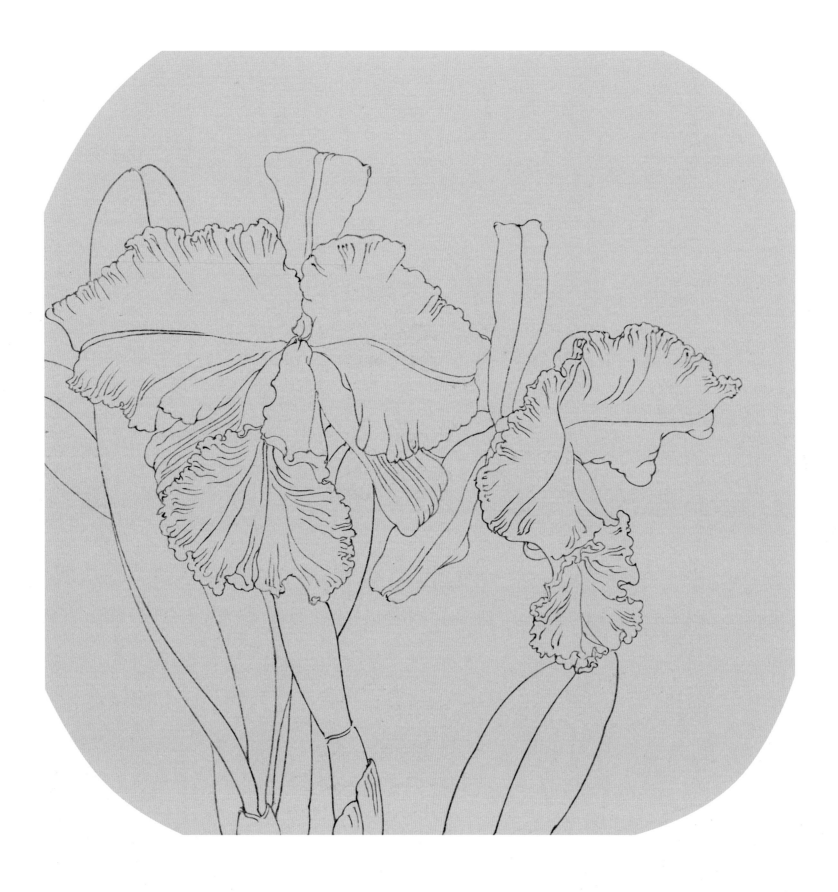

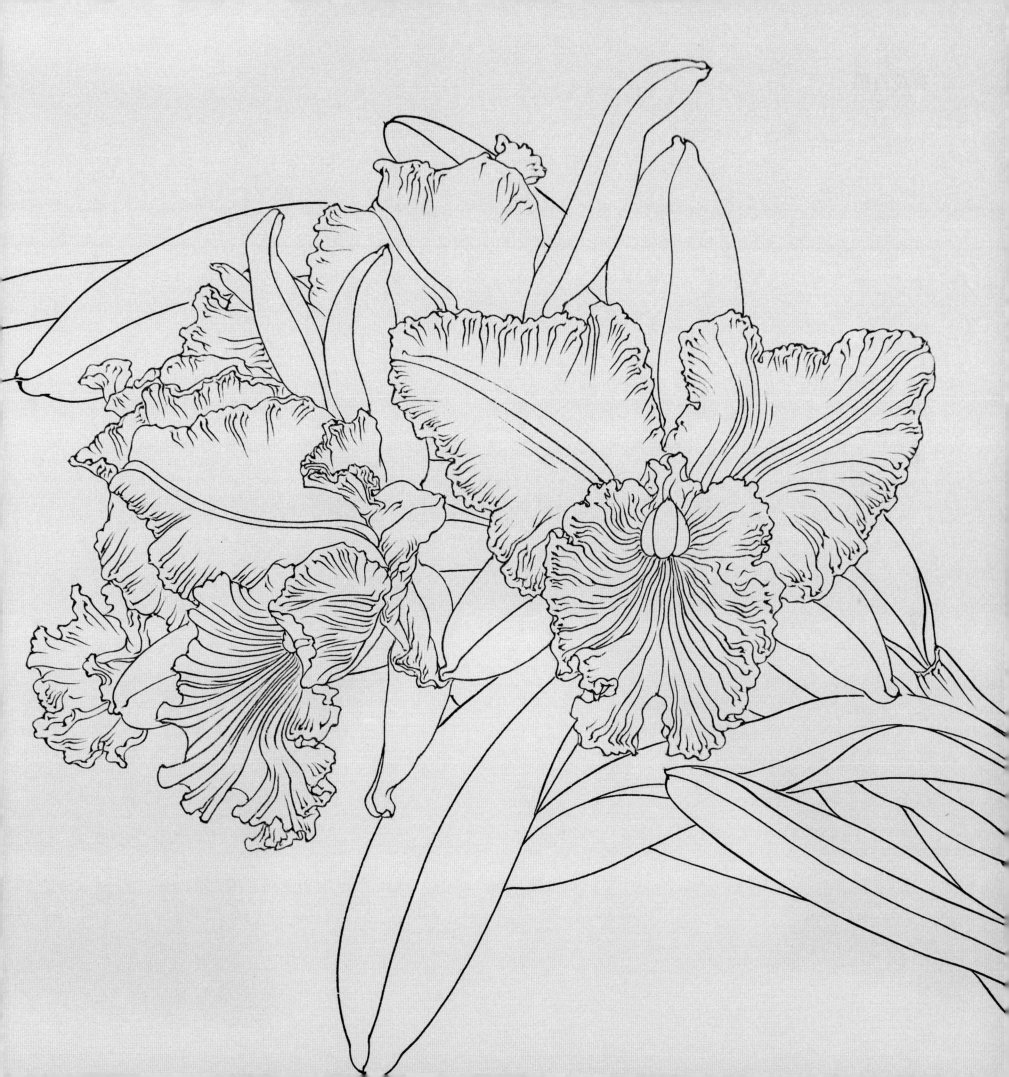

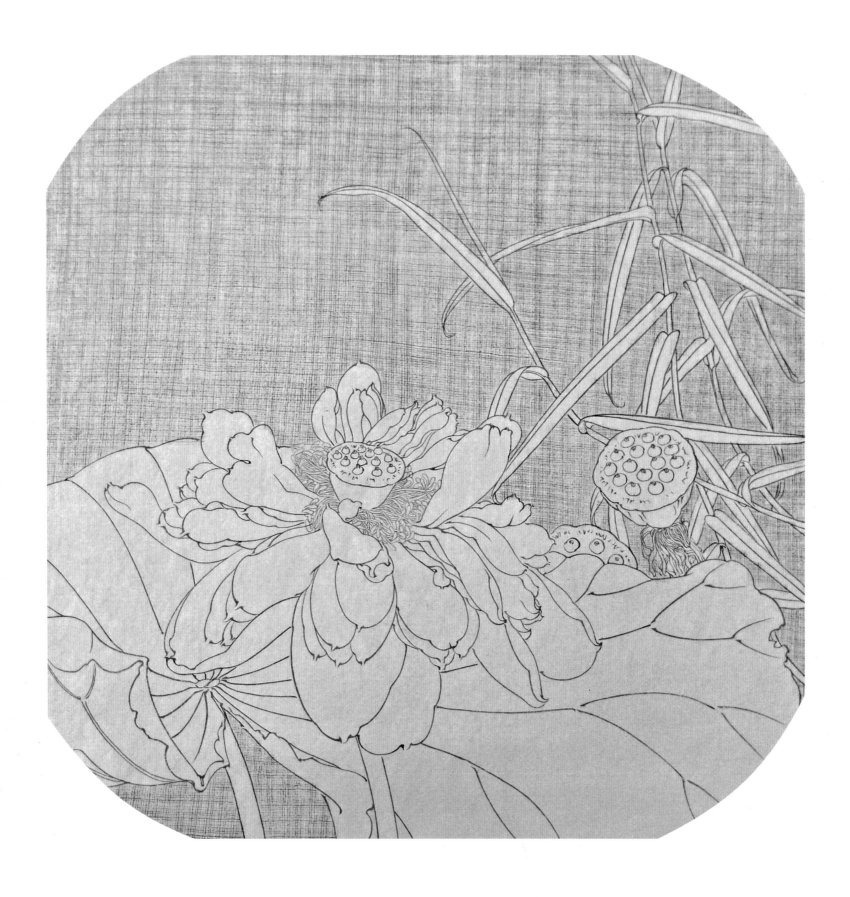

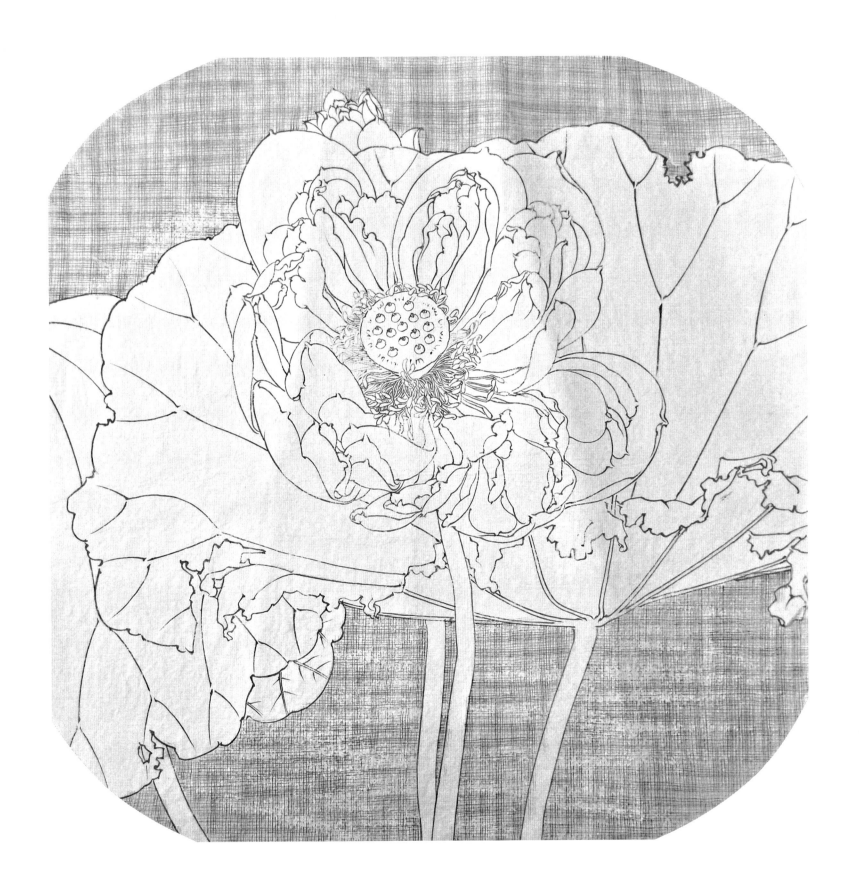

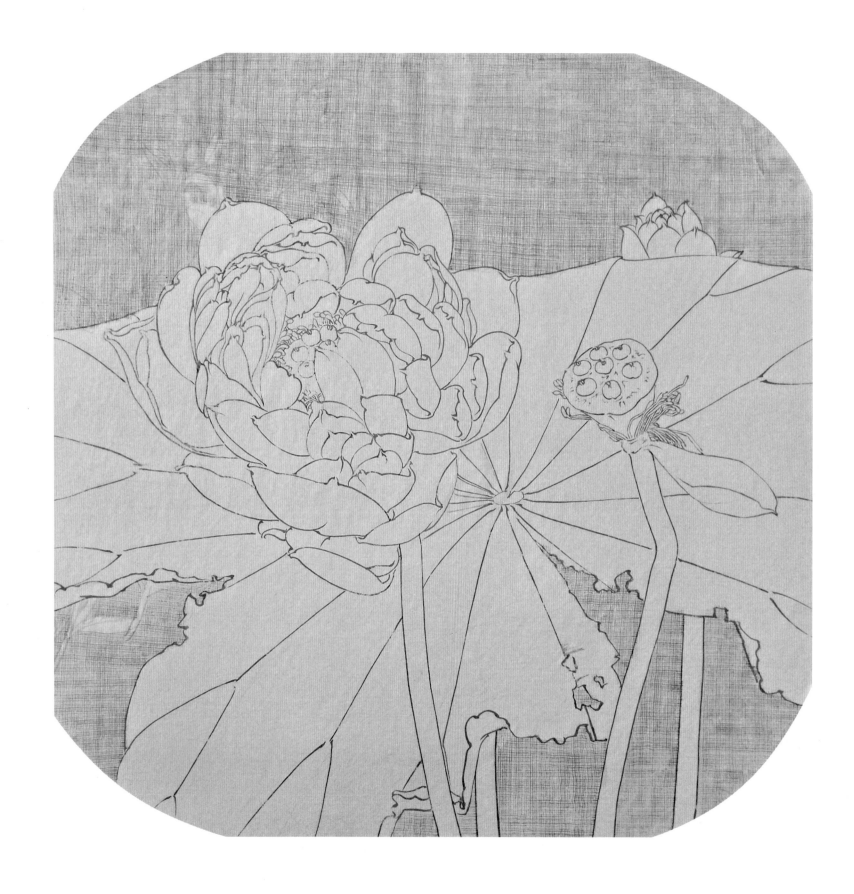

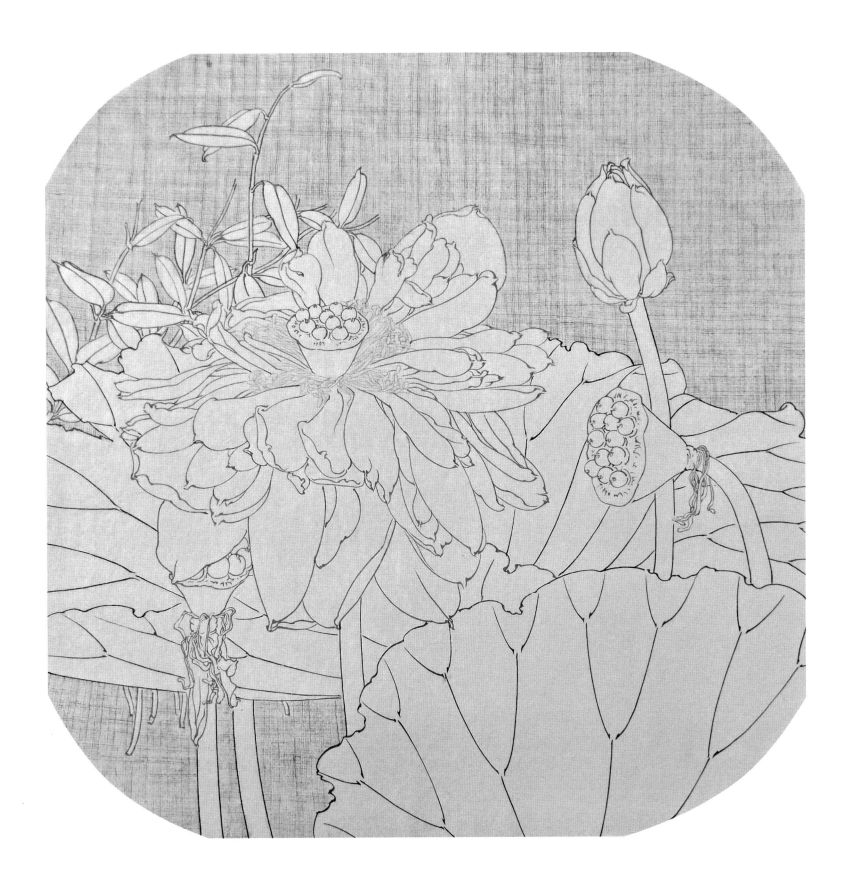

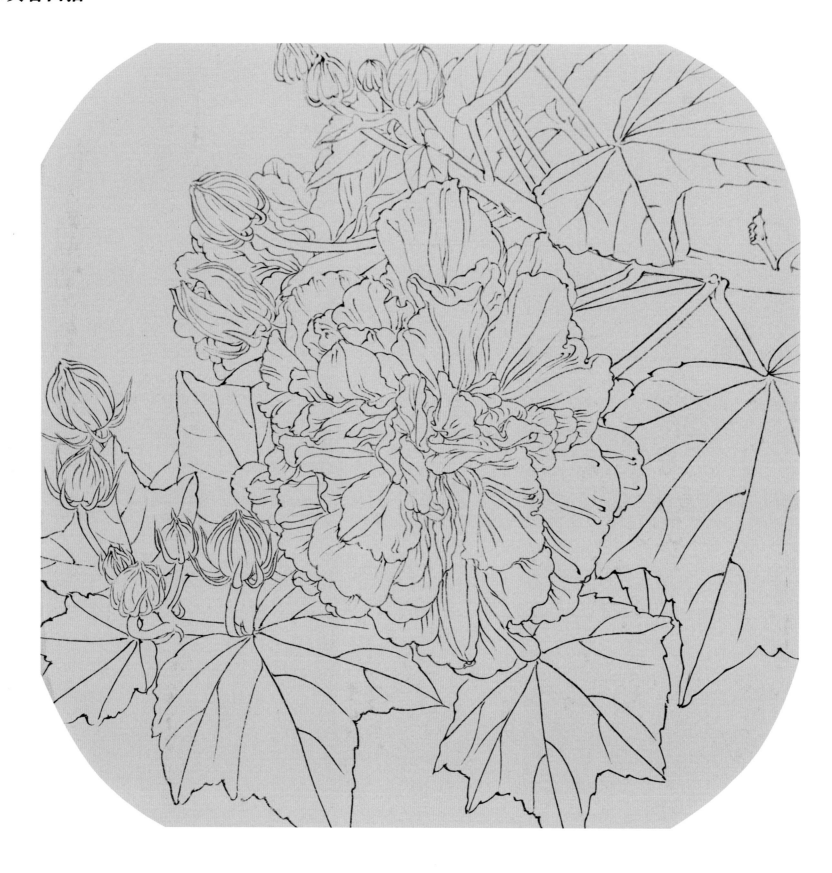

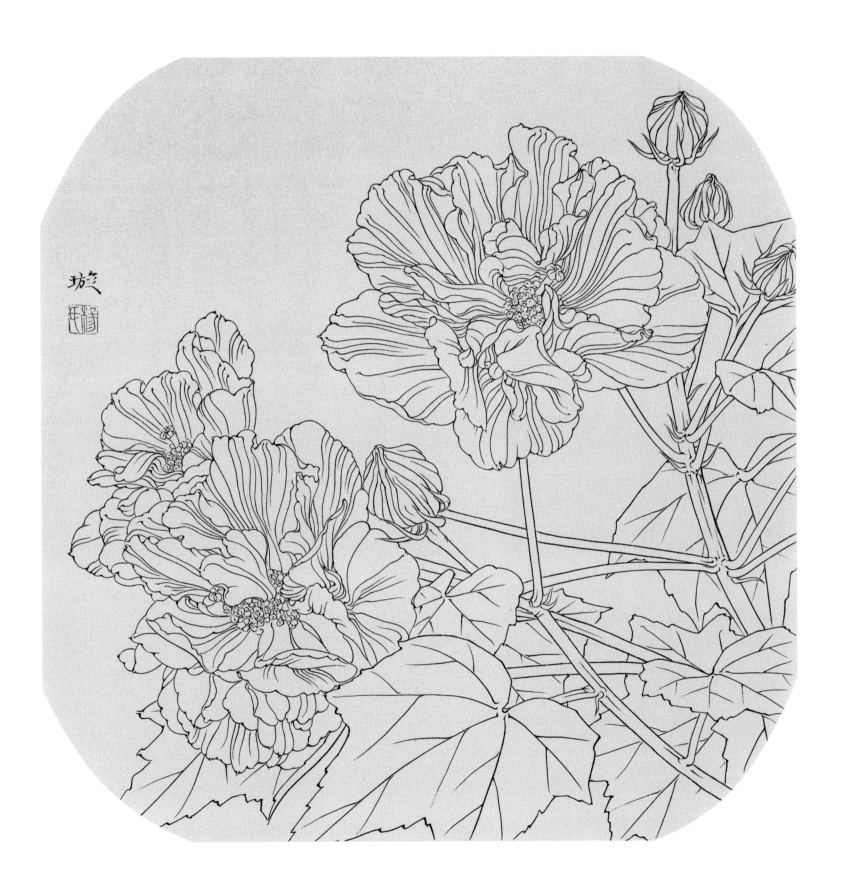

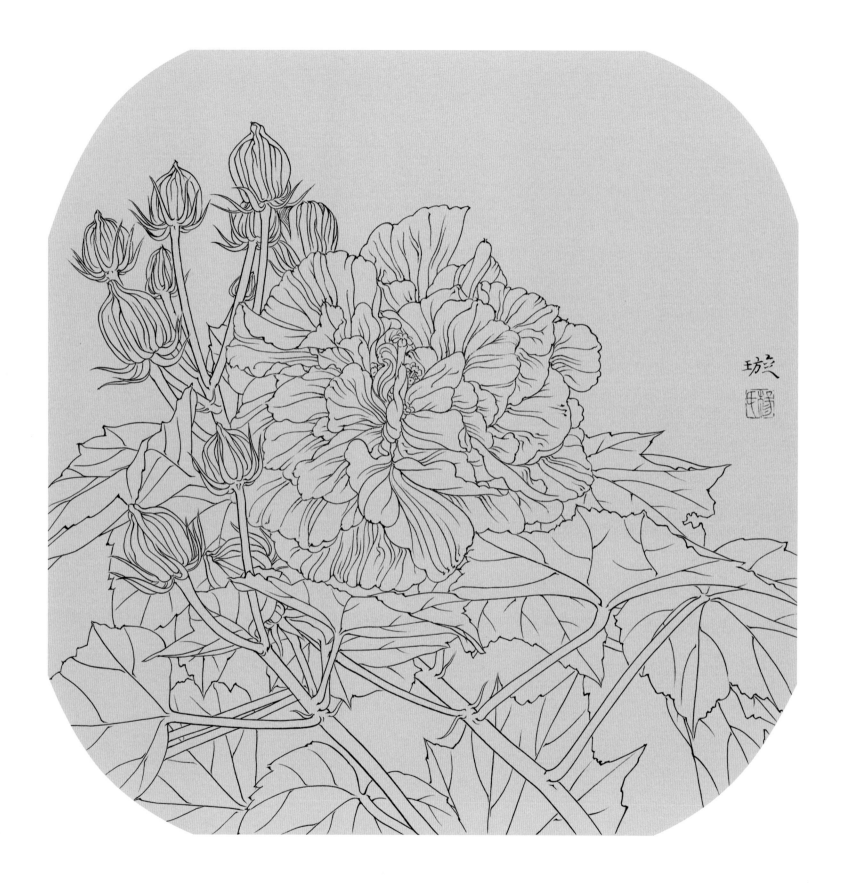

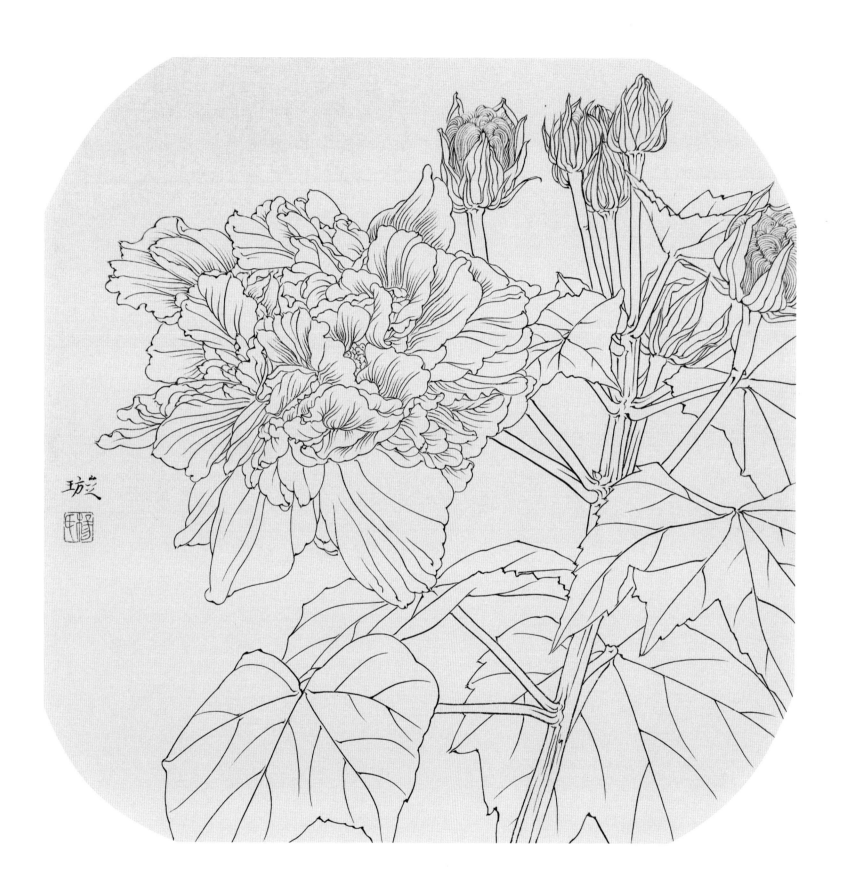

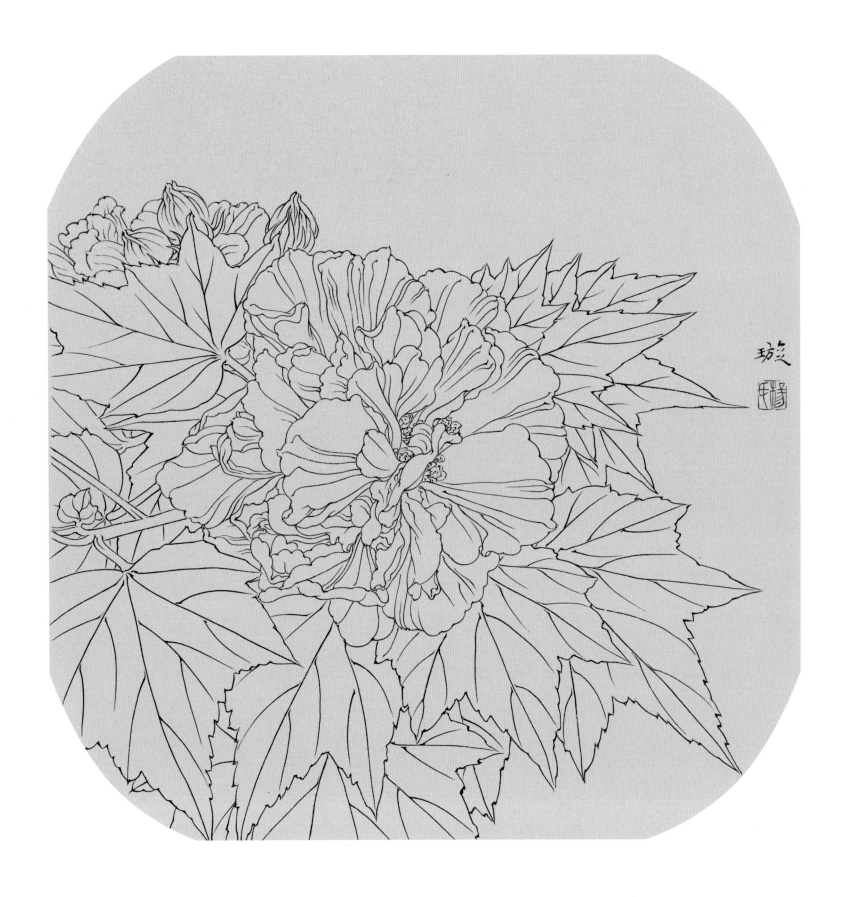

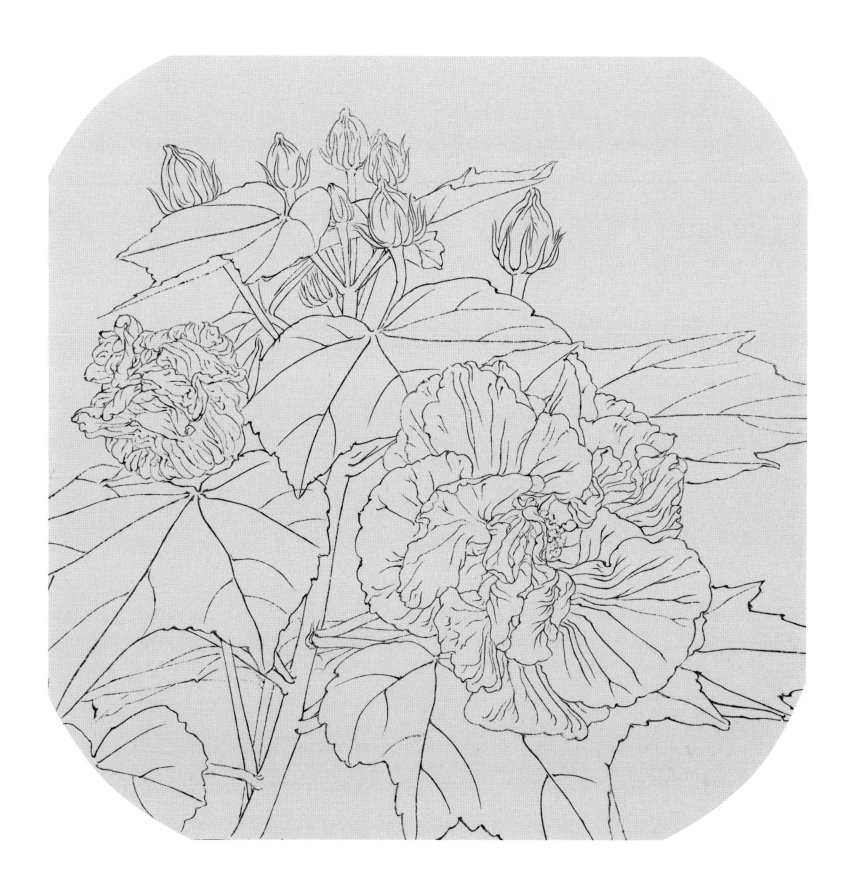

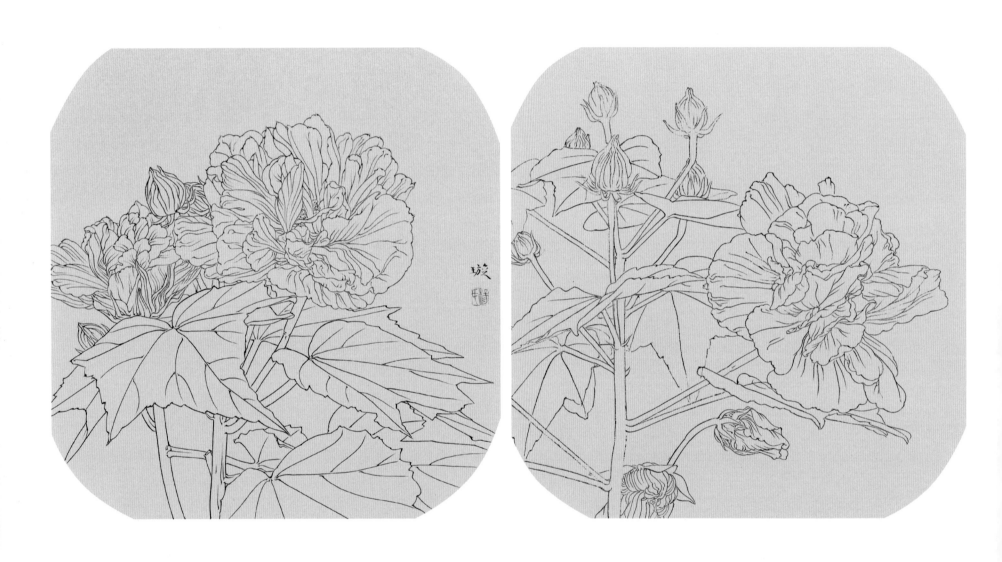

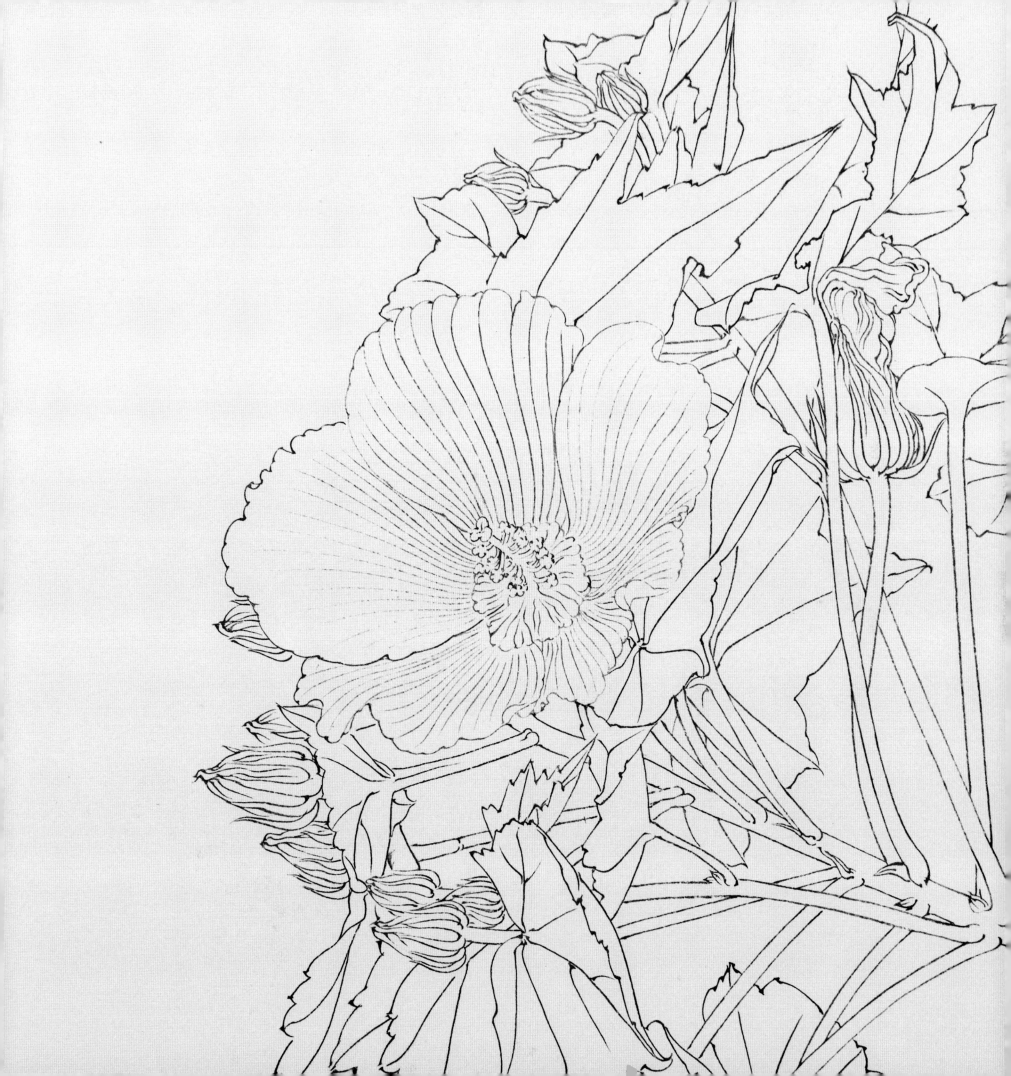

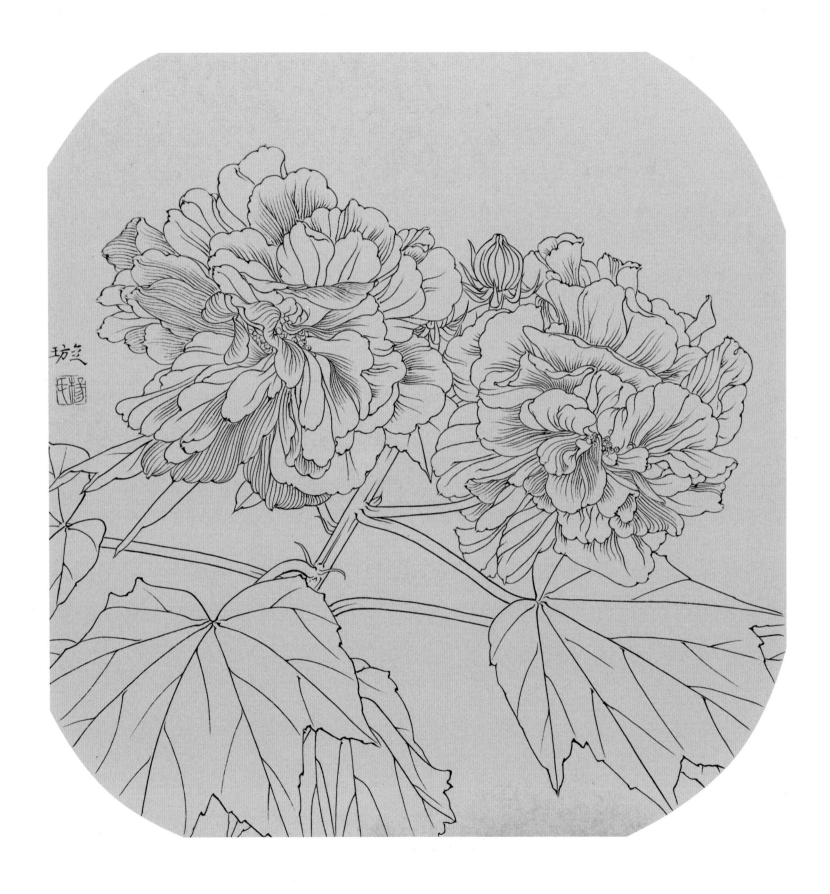

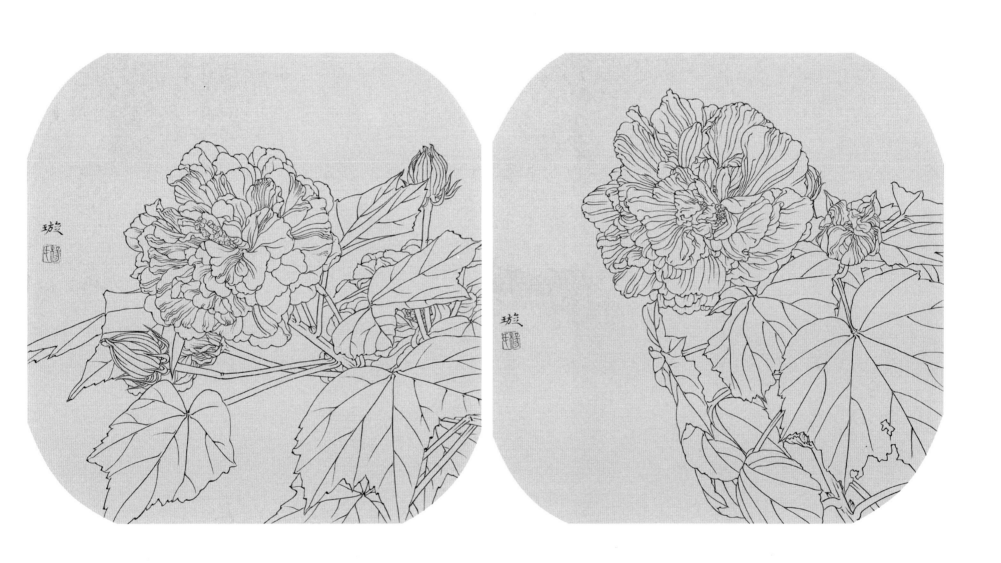

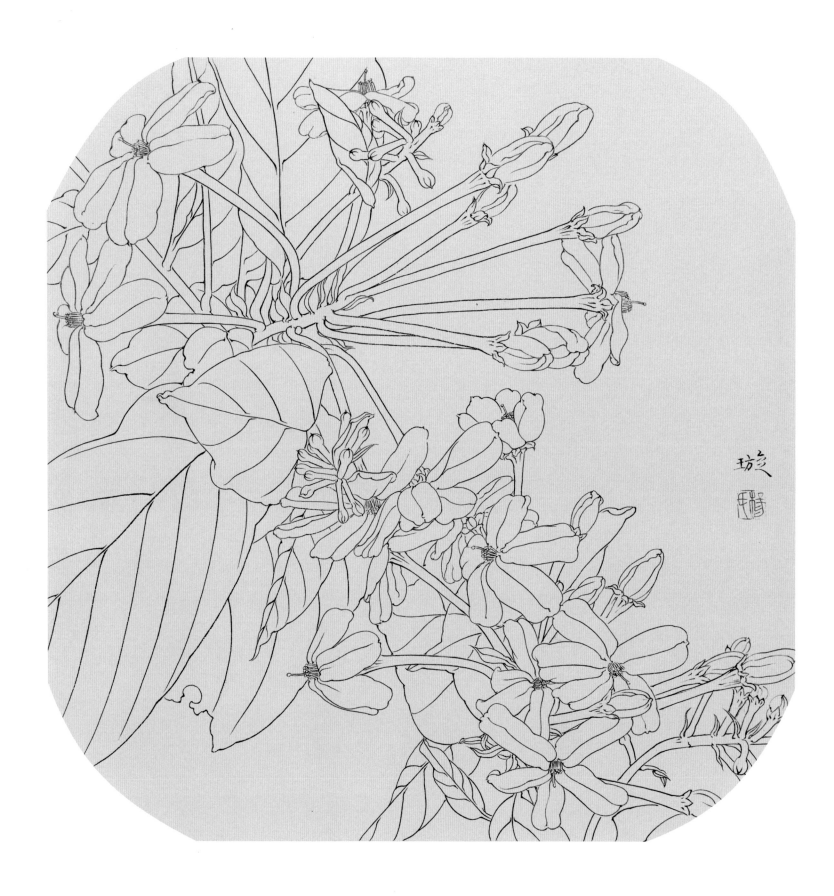

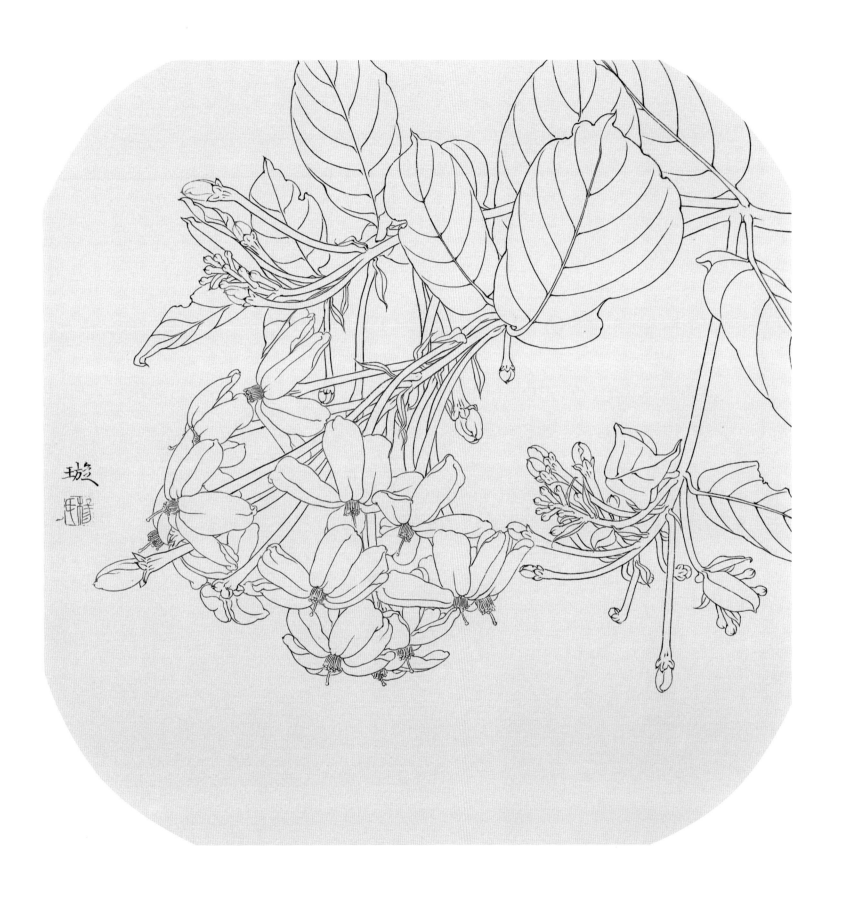

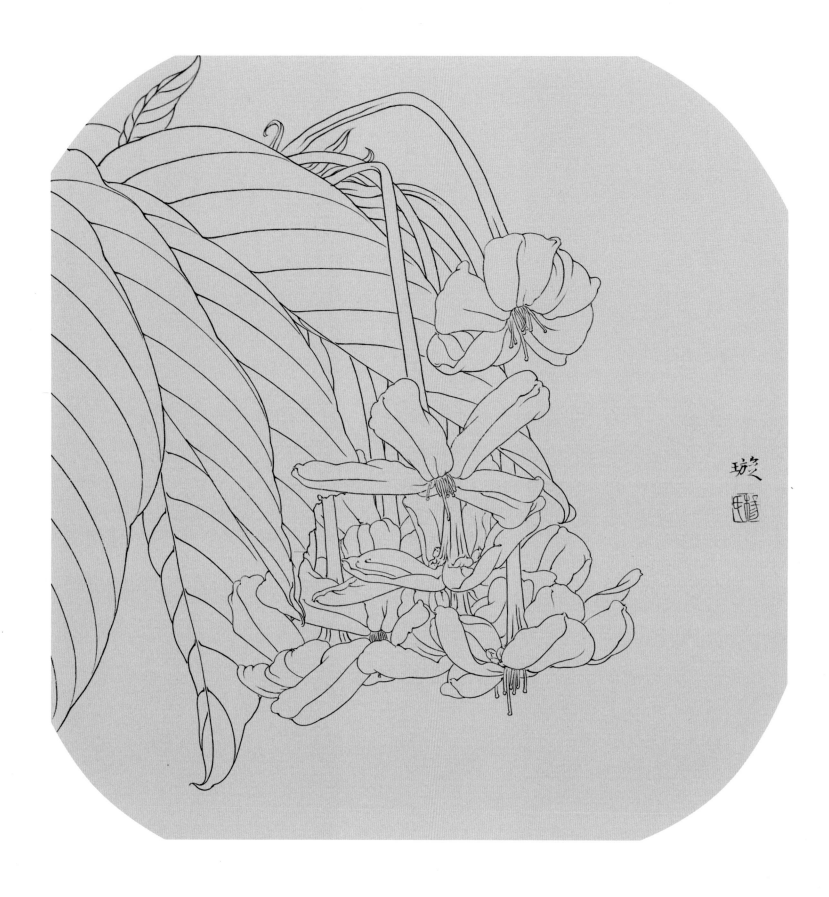

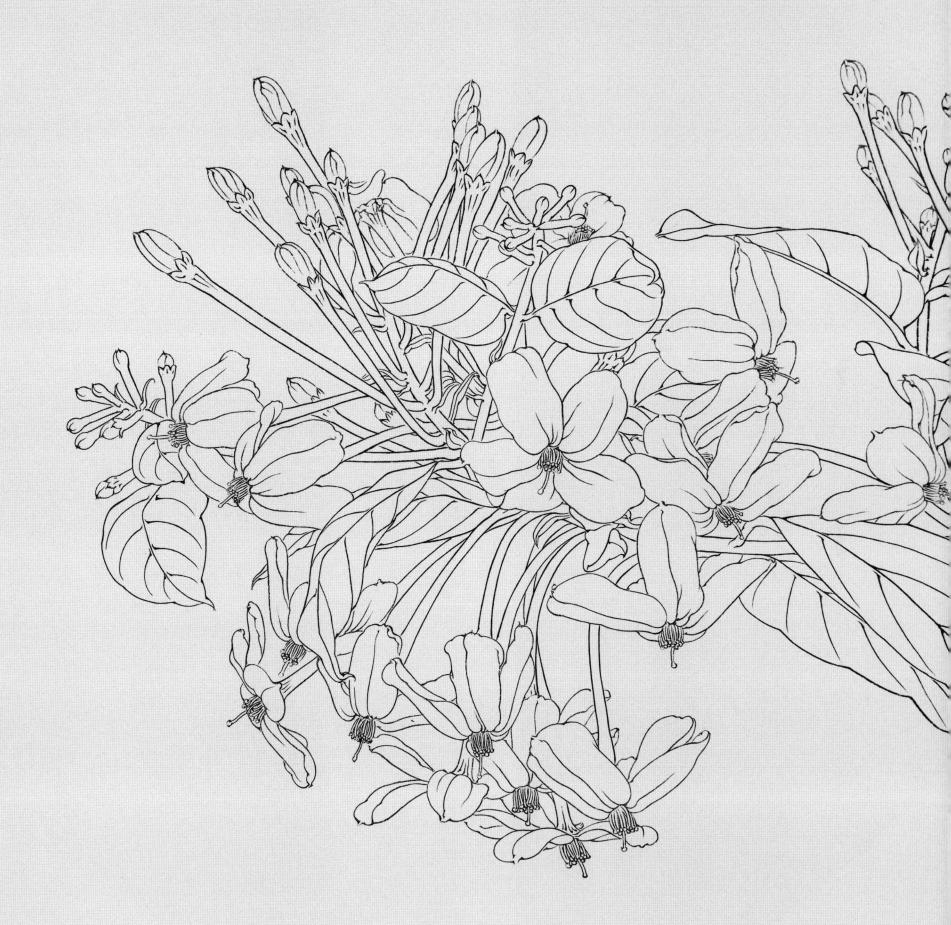

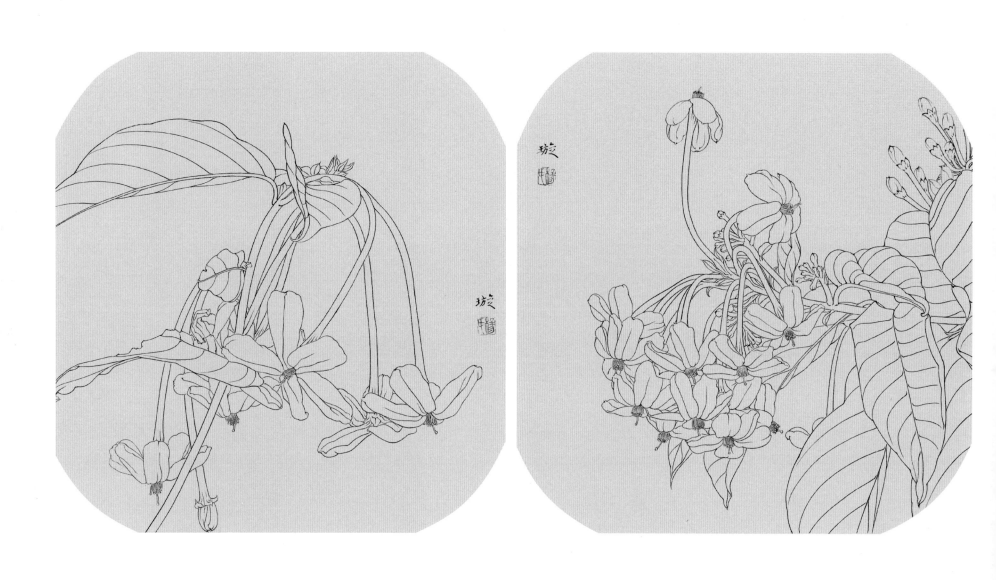

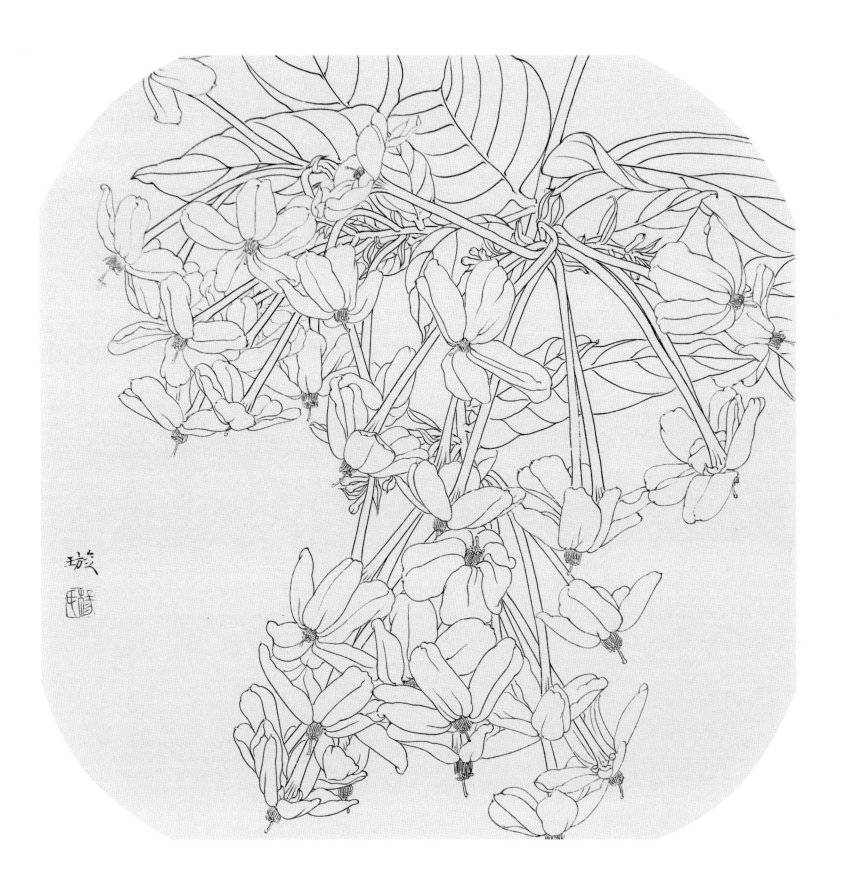

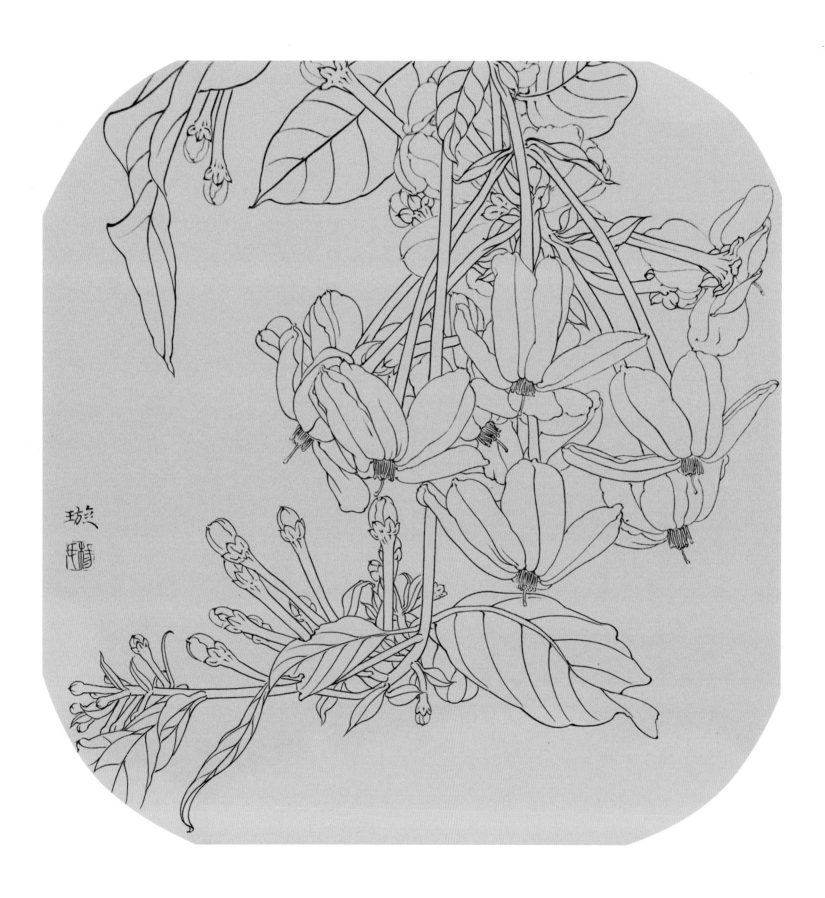

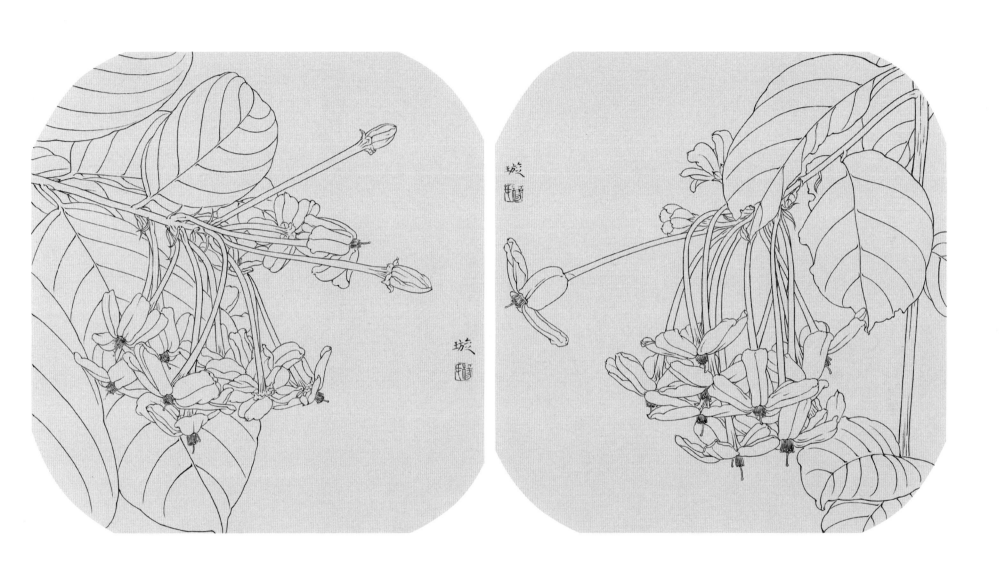

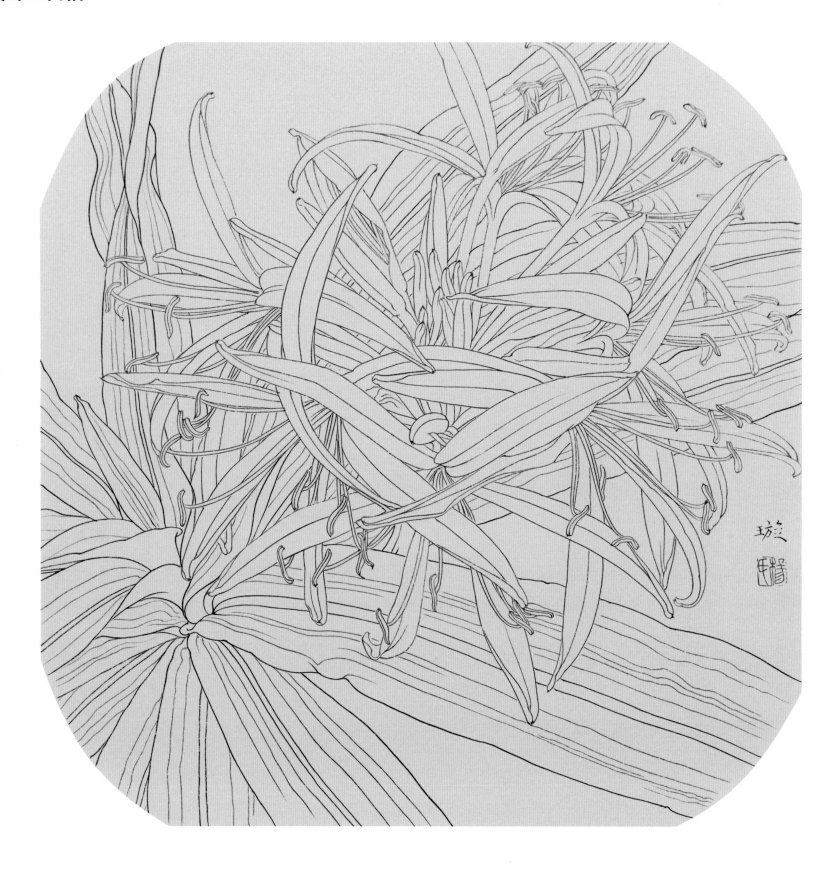

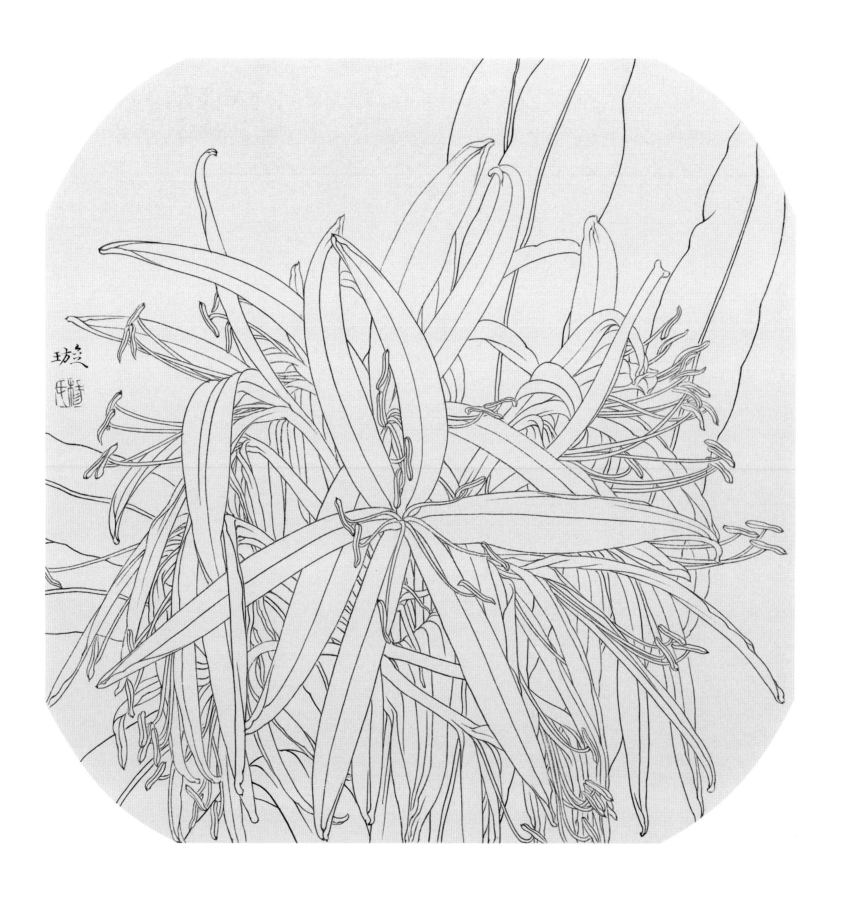

紫荆花白描

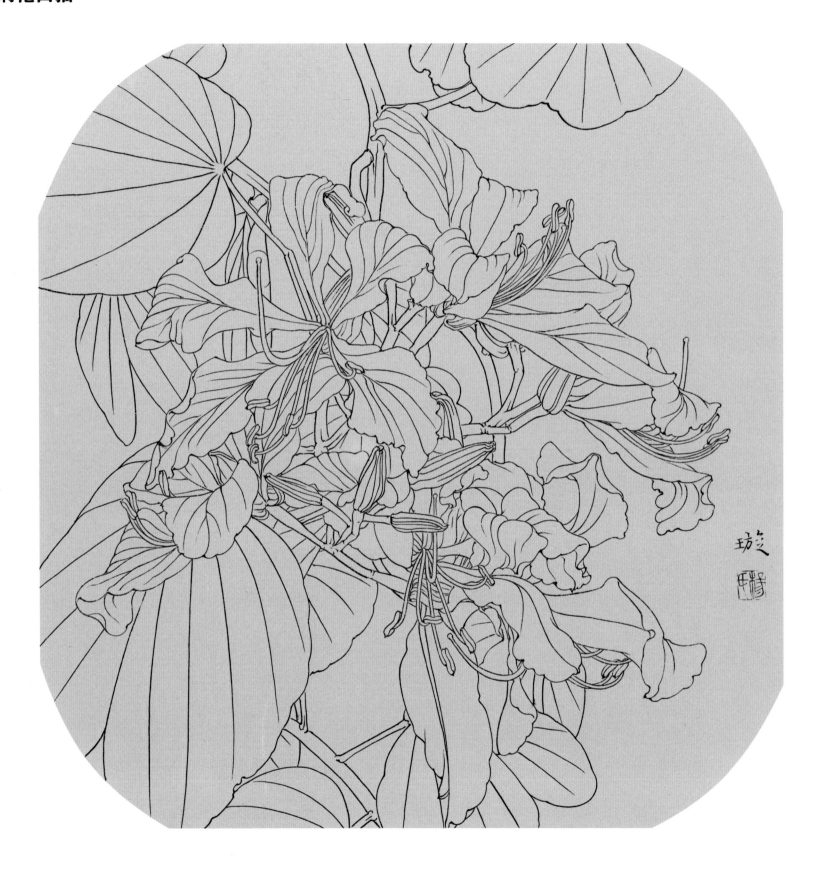

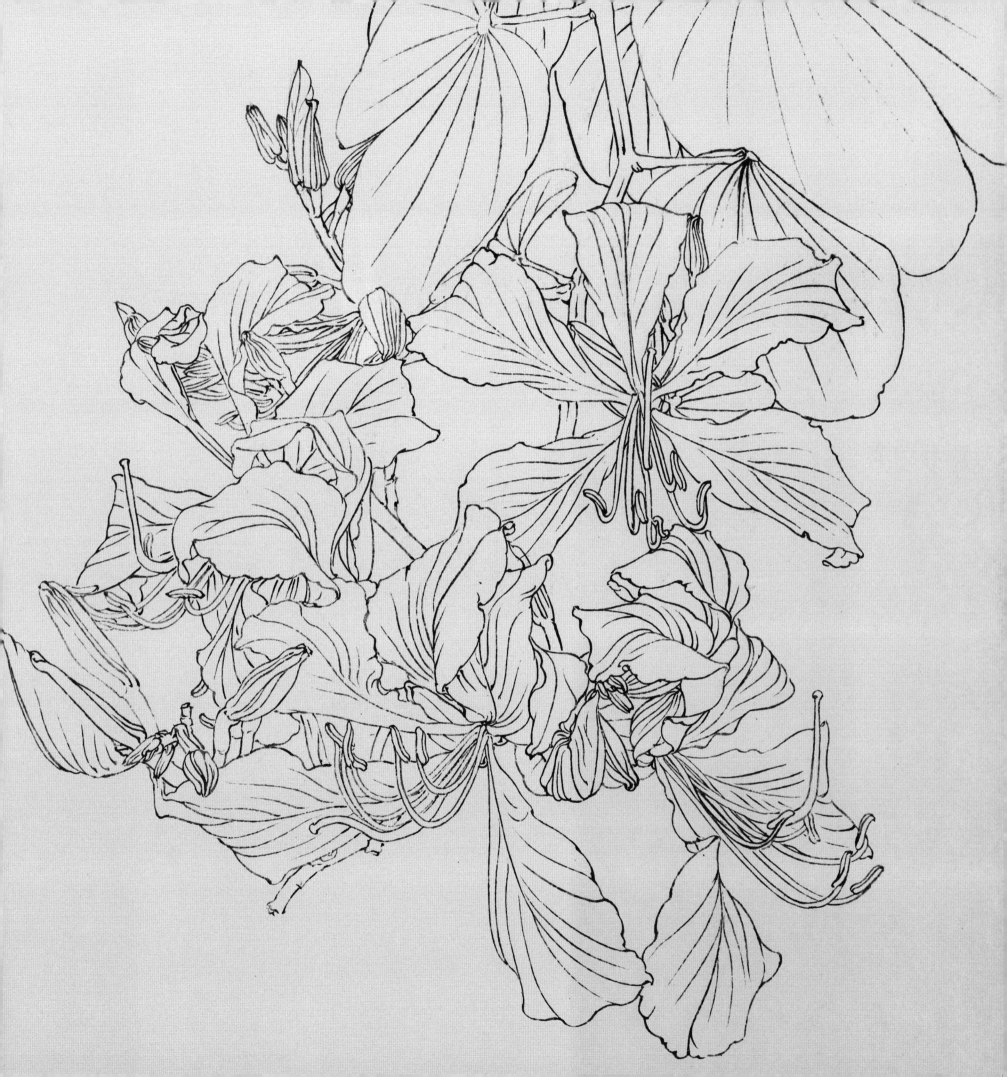

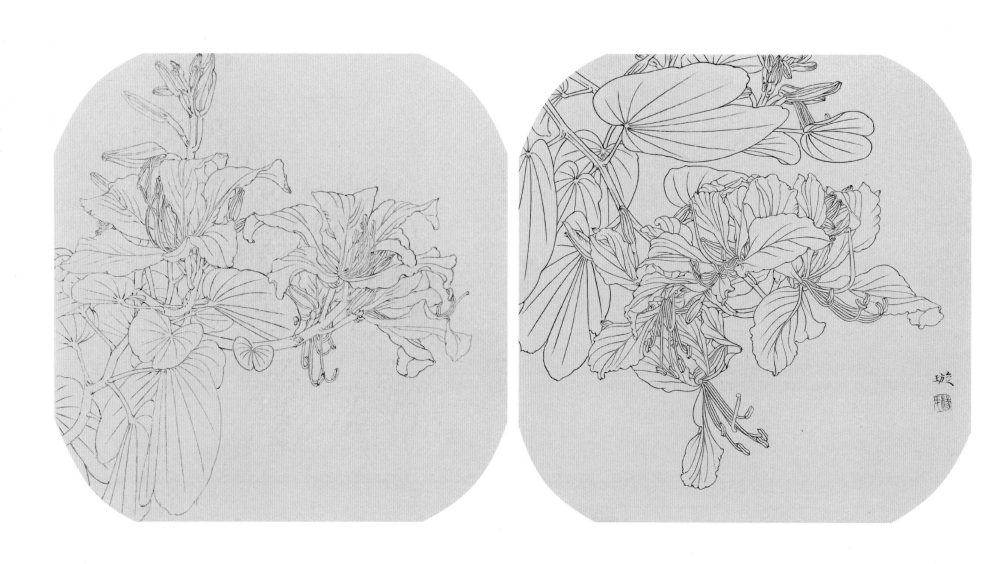

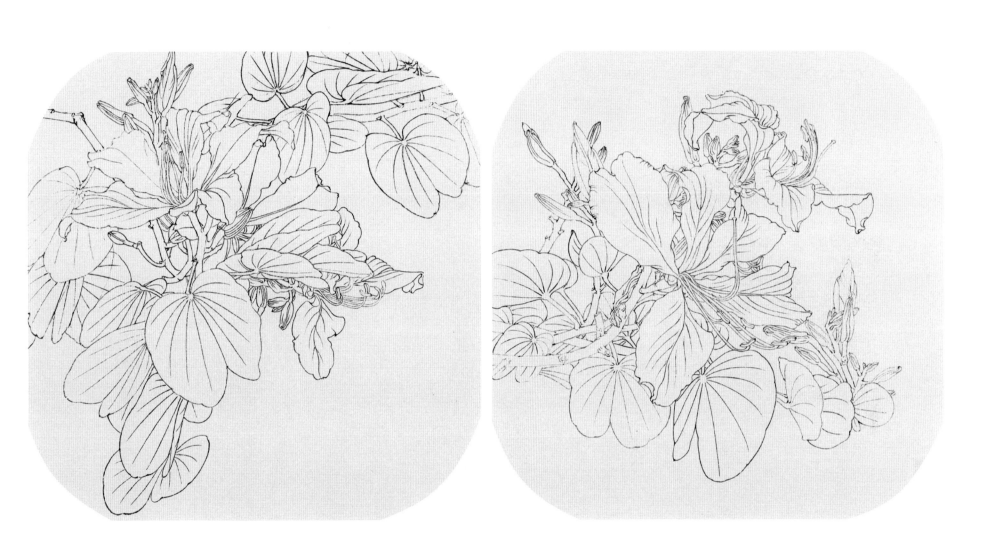

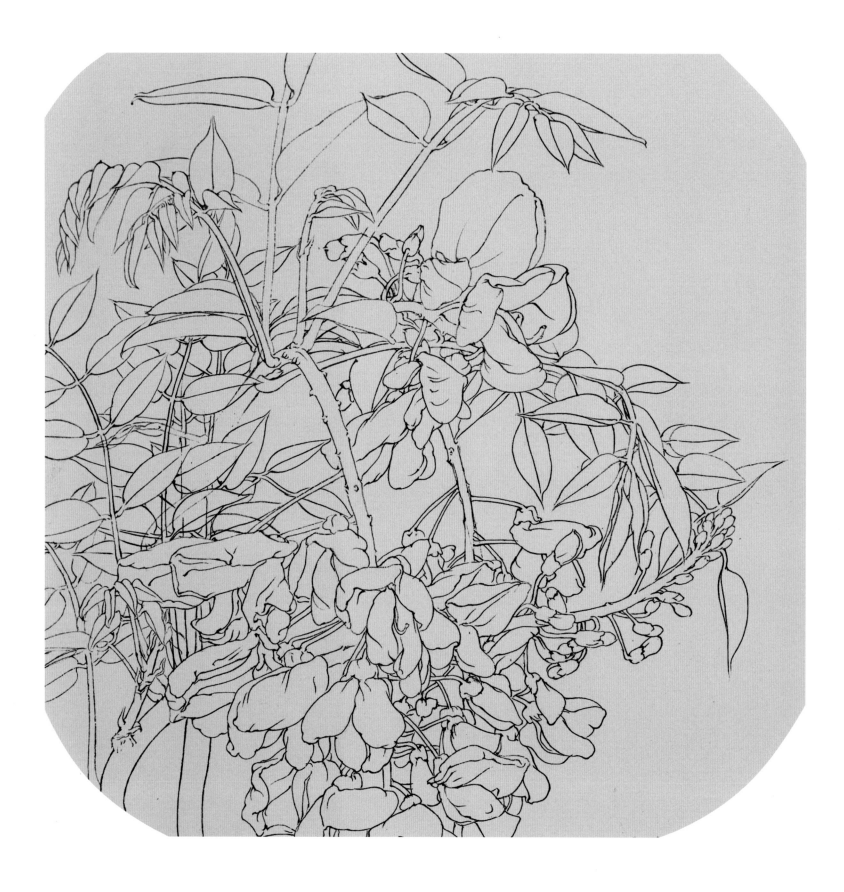

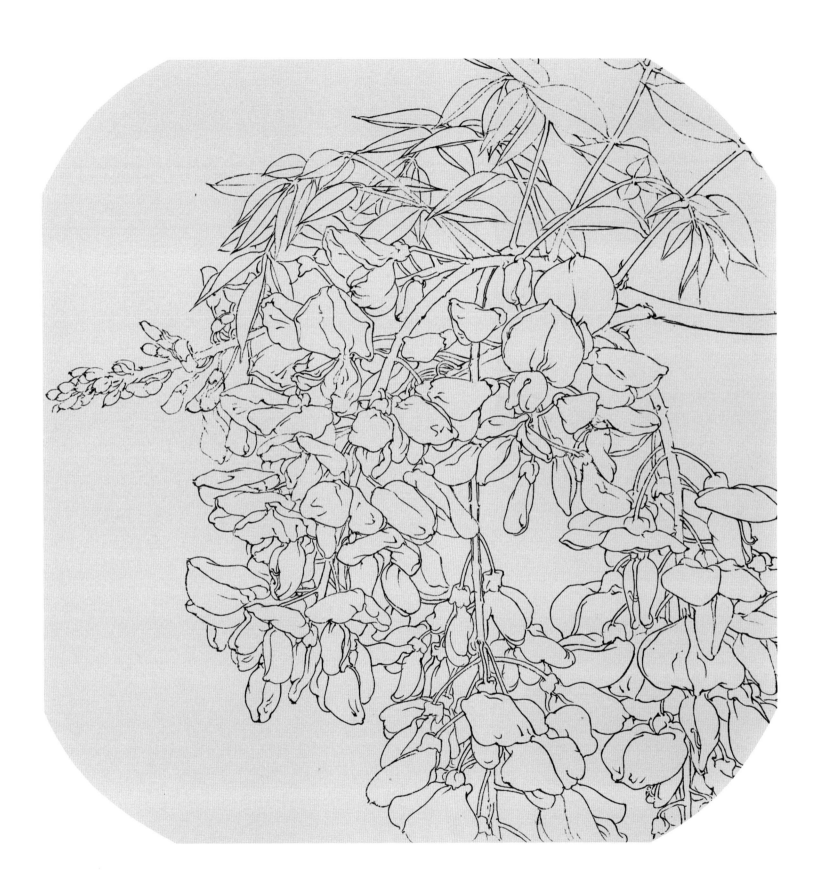

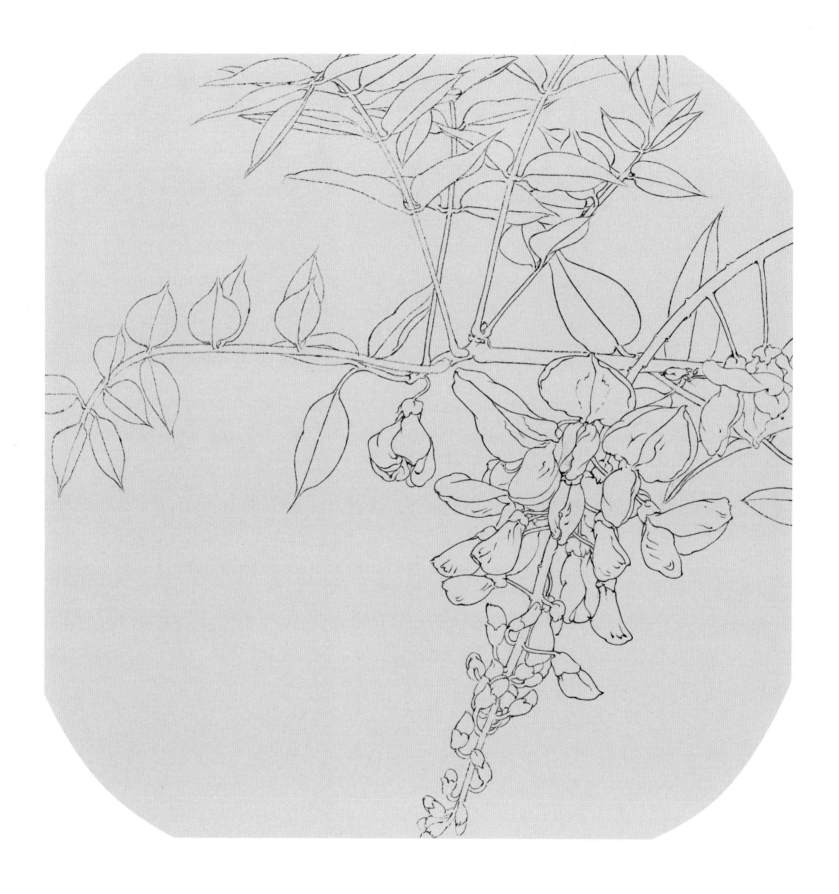

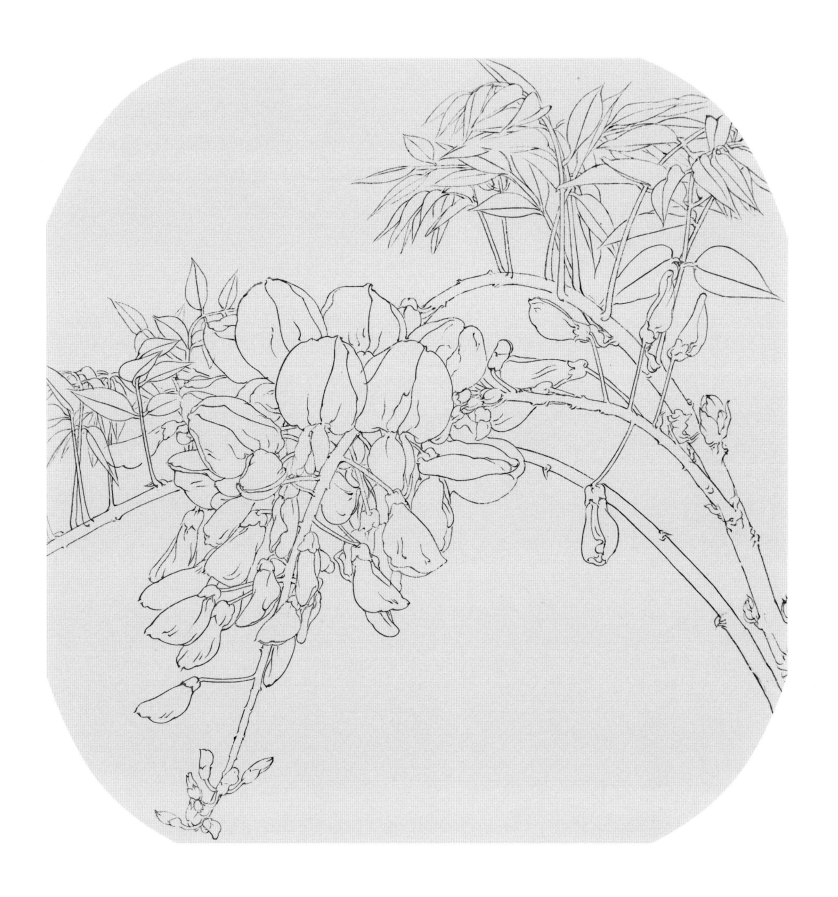

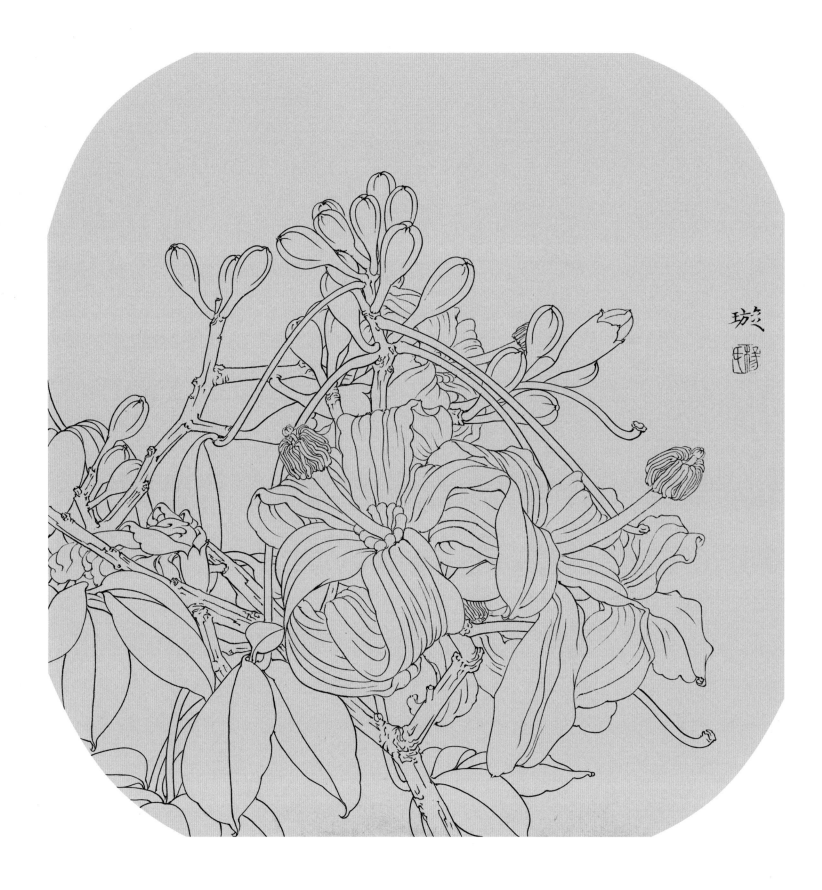

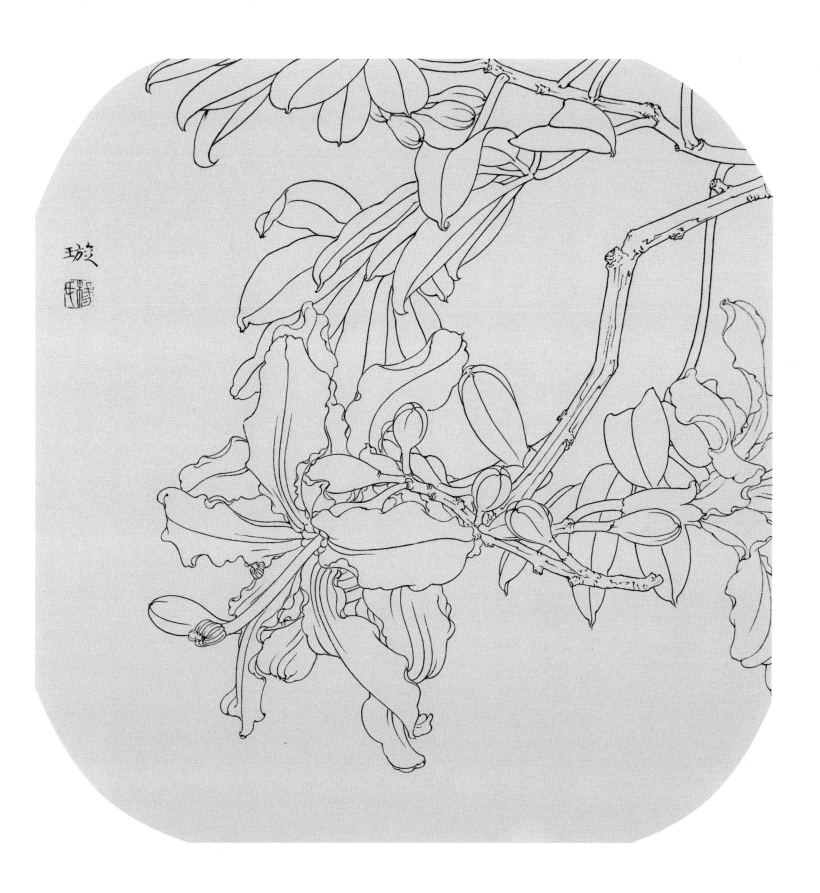

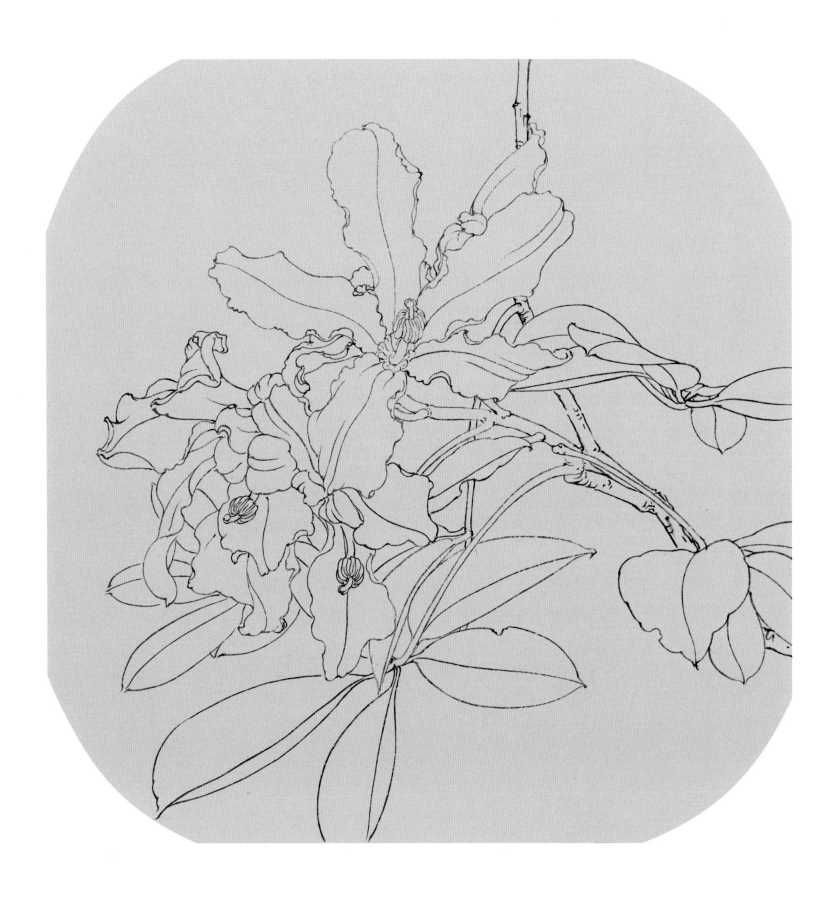

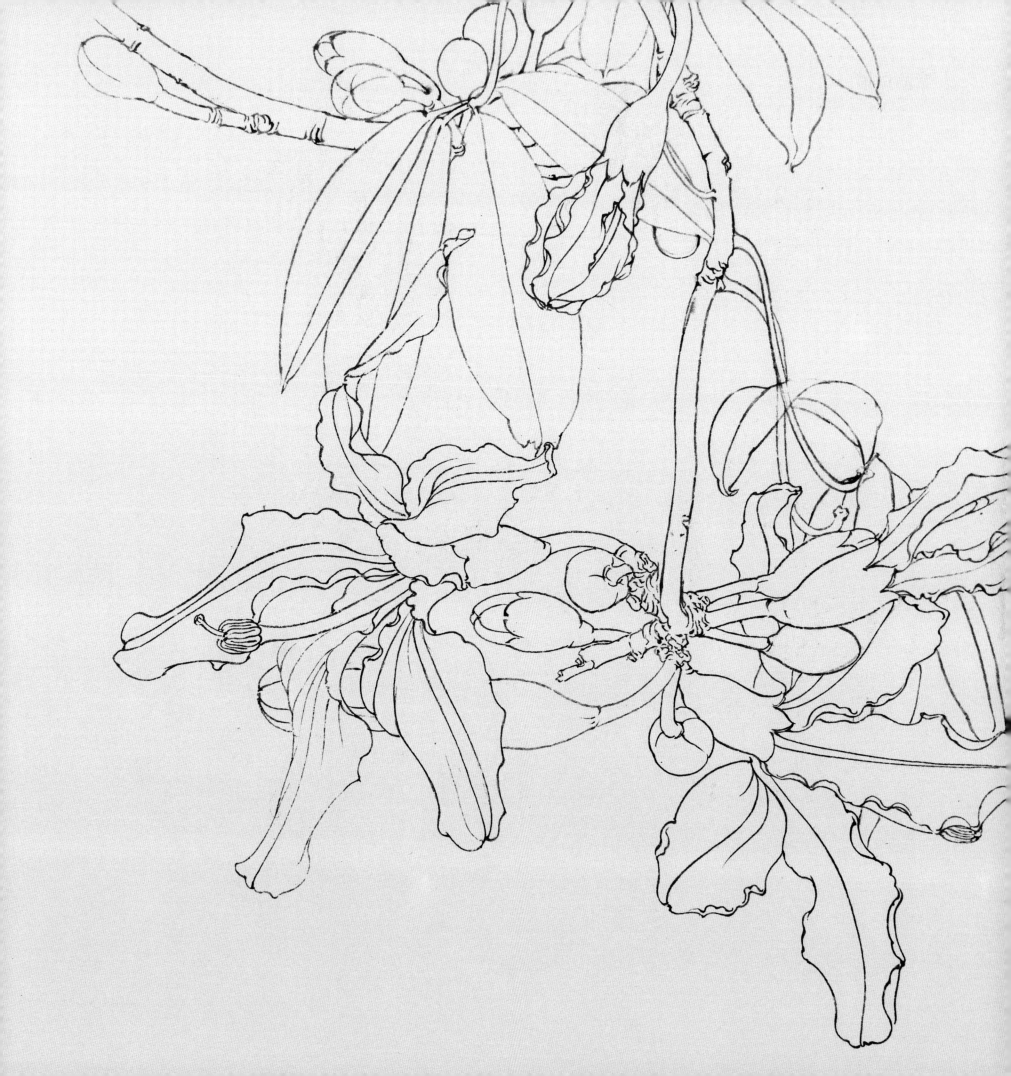

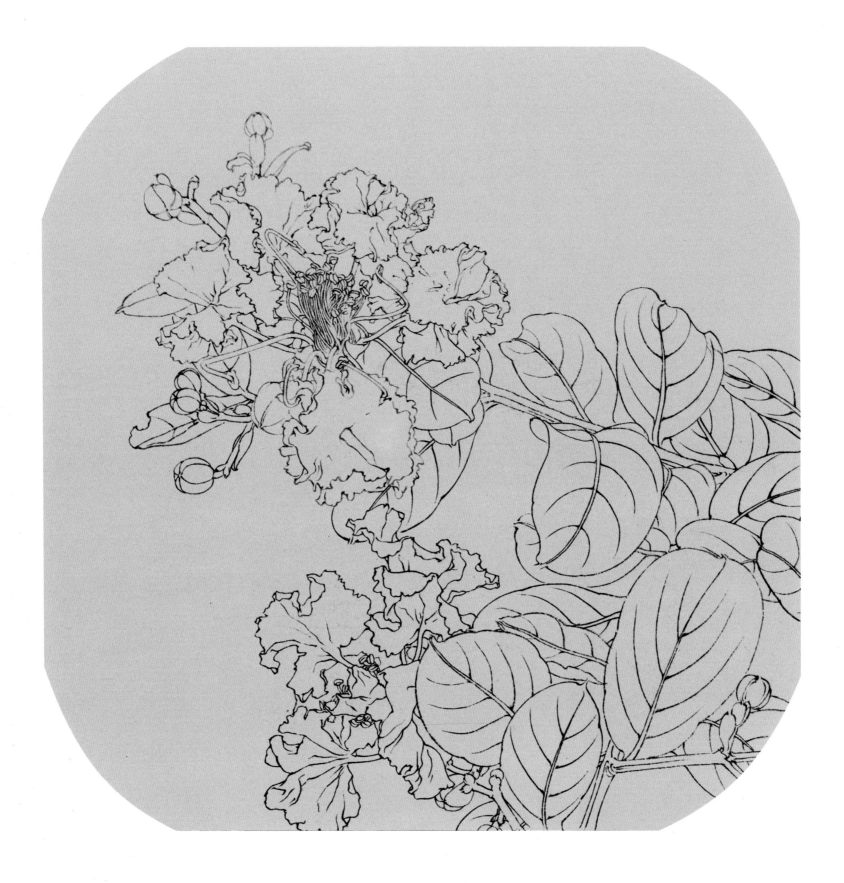

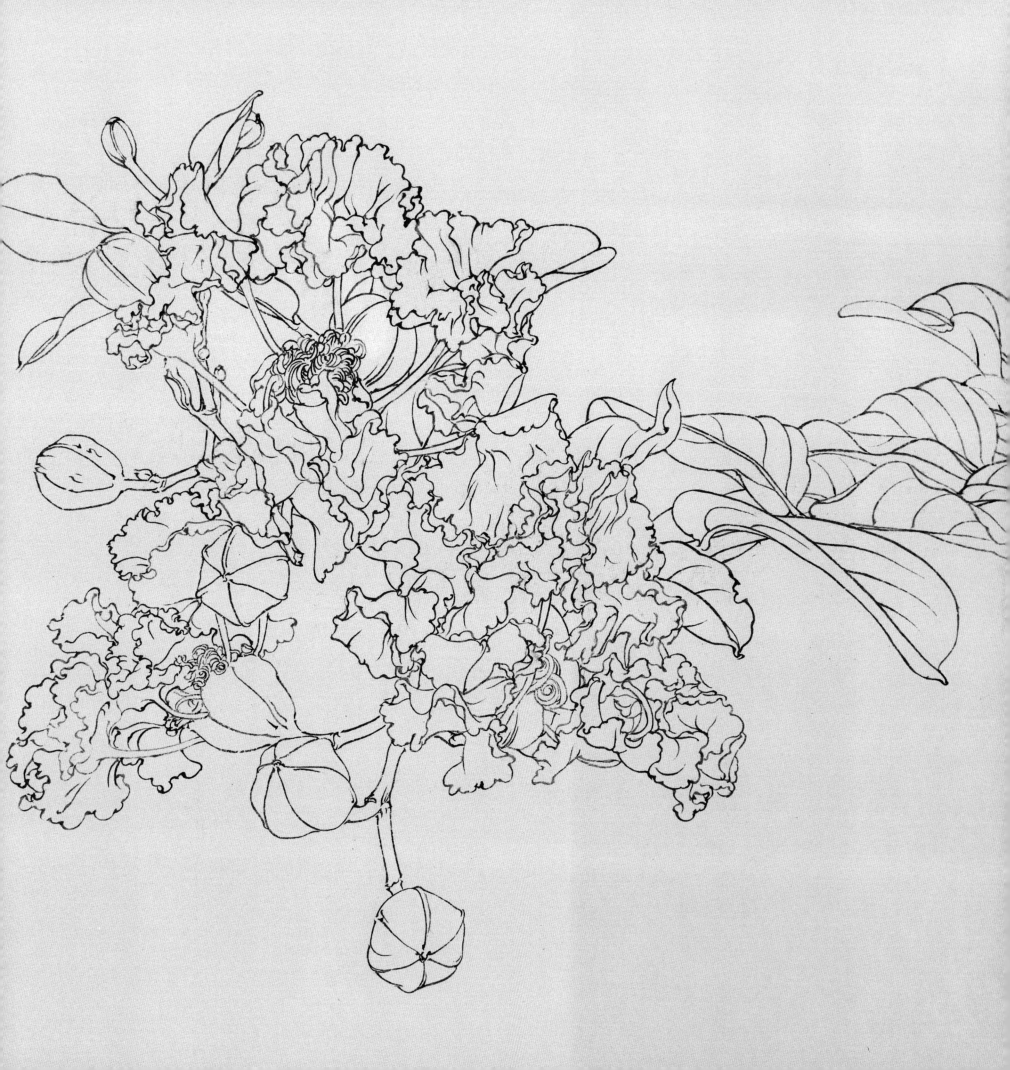

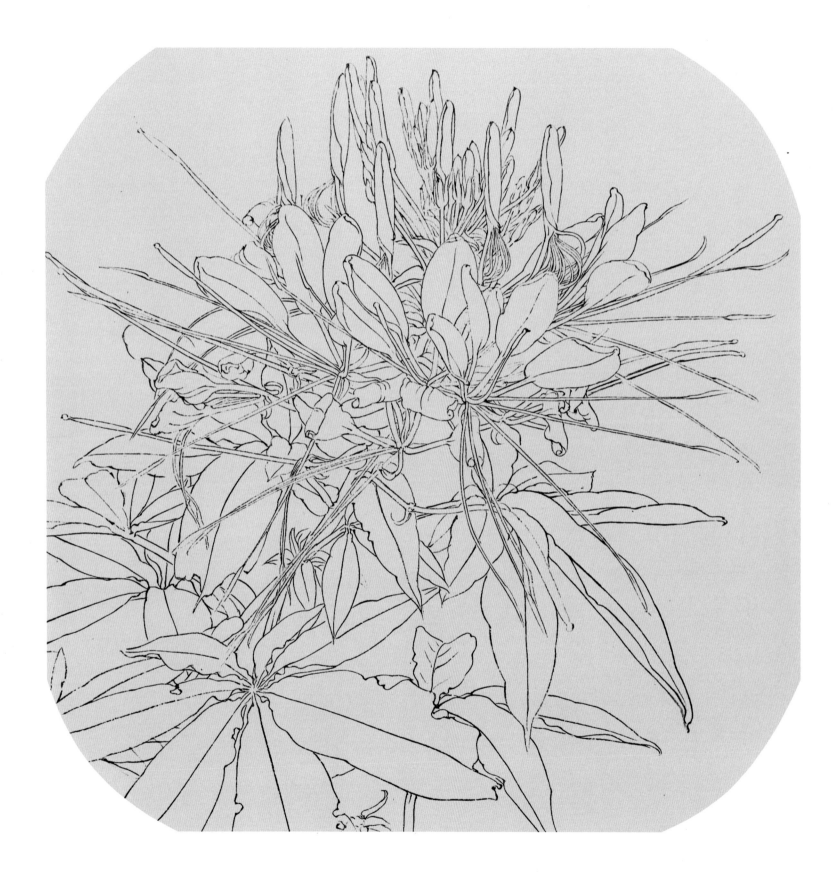

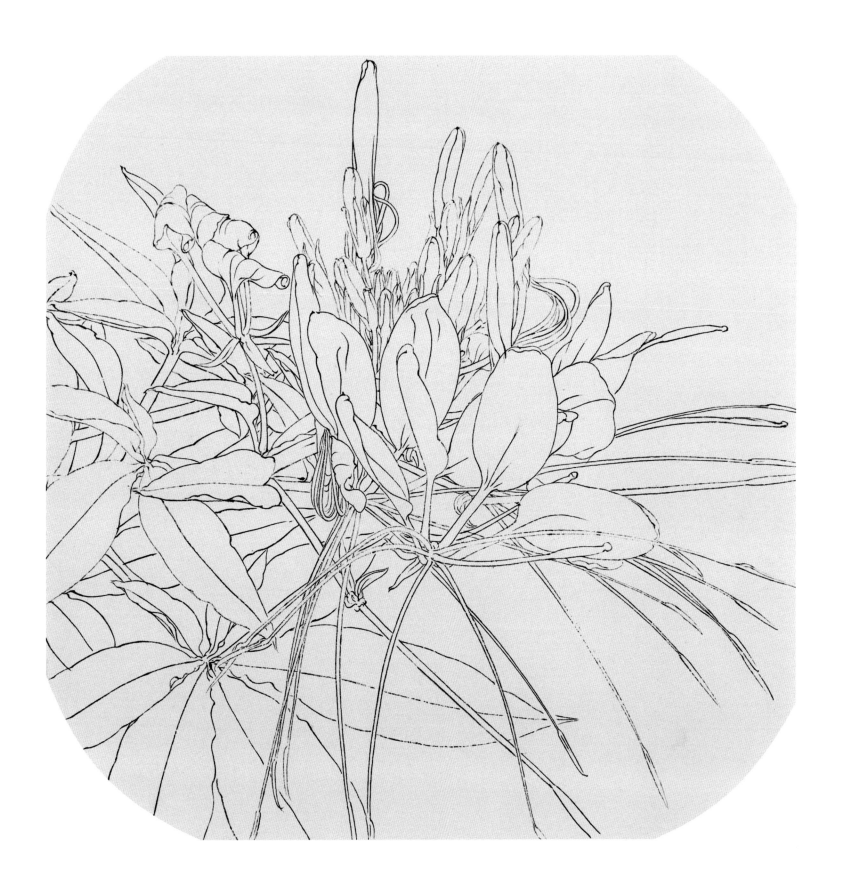

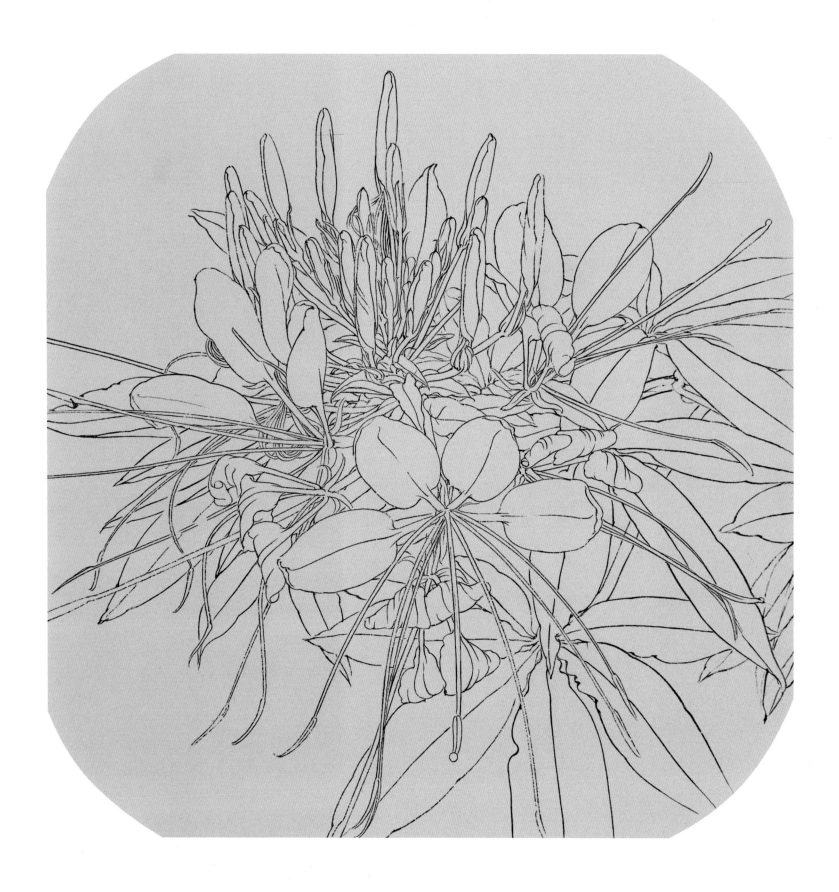

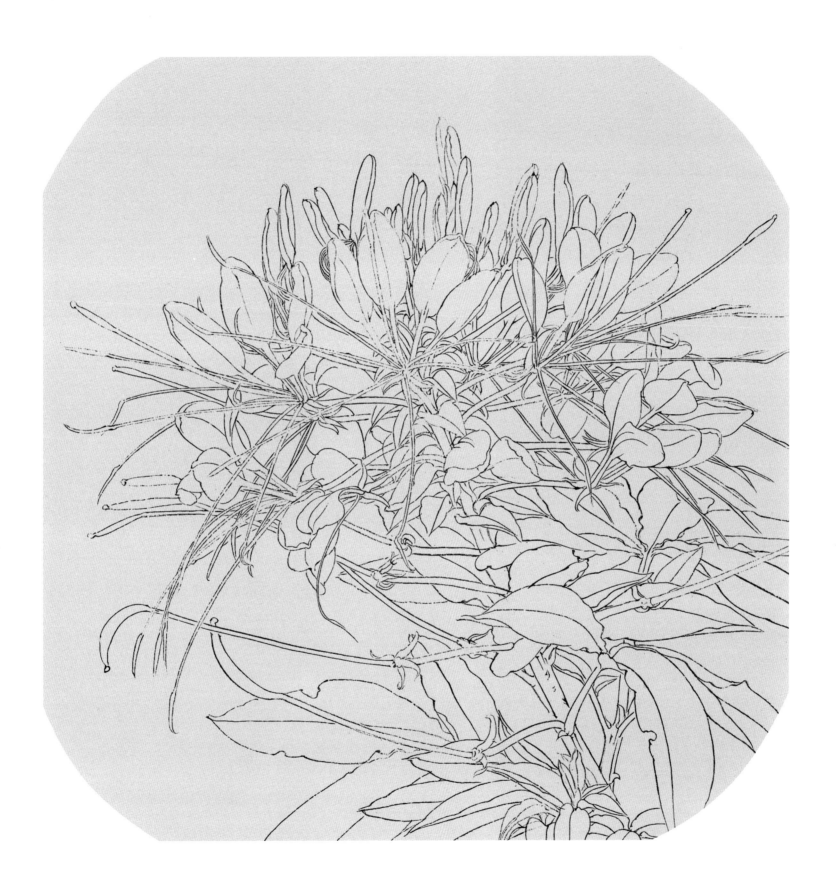

图书在版编目（ＣＩＰ）数据

百花百扇．花卉白描技法与赏析 / 杨佩璇绘．-- 福
州：福建美术出版社，2023.2
ISBN 978-7-5393-4367-9

Ⅰ．①百… Ⅱ．①杨… Ⅲ．①工笔画－花卉画－国画
技法 Ⅳ．① J212.27

中国版本图书馆 CIP 数据核字（2022）第 079451 号

出 版 人：郭　武
责任编辑：郑　婧
平面设计：王福安　黄哲浩

百花百扇——花卉白描技法与赏析

杨佩璇 绘

出版发行：福建美术出版社
社　　　址：福州市东水路 76 号 16 层
邮　　　编：350001
网　　　址：http://www.fjmscbs.cn
服务热线：0591-87669853（发行部）　87533718（总编办）
经　　　销：福建新华发行（集团）有限责任公司
印　　　刷：福建新华联合印务集团有限公司
开　　　本：889 毫米 ×1194 毫米　1/12
印　　　张：9
版　　　次：2023 年 2 月第 1 版
印　　　次：2023 年 2 月第 1 次印刷
书　　　号：ISBN 978-7-5393-4367-9
定　　　价：68.00 元